武器线描手绘教程

现代枪械篇

王利君 编著

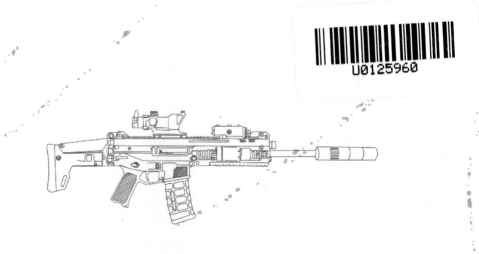

U0125960

人民邮电出版社

北京

图书在版编目（ＣＩＰ）数据

武器线描手绘教程. 现代枪械篇 / 王利君编著. --
北京 ：人民邮电出版社，2023.9（2024.6重印）
ISBN 978-7-115-62133-7

Ⅰ. ①武… Ⅱ. ①王… Ⅲ. ①枪械－绘画技法－教材
Ⅳ. ①J211.21

中国国家版本馆CIP数据核字(2023)第119263号

内 容 提 要

你是否十分想将自己喜欢的事物绘制下来，但无从下手？你是否想提高自己的绘画技能，但不知从何学起？线描技巧就非常适合绘画零基础者入门学习，让你能够轻松上手并不断提高自己的绘画水平。通过学习线描技巧，你可以更好地描绘自己的心爱之物，还能学到新技能，丰富自己的生活。

本书是现代枪械线描零基础入门教程，书中内容共5章。第1章介绍线描的基础知识。第2章介绍枪械及枪械线描基础技法。第3～5章是案例绘制详解，包括小型、中型、大型3类枪械，共20个案例，案例编排由易到难，绘制步骤细致详尽，非常适合零基础者入门。读者通过学习本书的内容，可以尽享线描绘画的乐趣。

本书适合绘画零基础者使用，特别是小"军迷"群体。

◆ 编　著　　王利君
　　责任编辑　陈　晨
　　责任印制　周昇亮
◆ 人民邮电出版社出版发行　　北京市丰台区成寿寺路 11 号
　　邮编　100164　　电子邮件　315@ptpress.com.cn
　　网址　https://www.ptpress.com.cn
　　天津千鹤文化传播有限公司印刷
◆ 开本　700×1000　1/16
　　印张　6　　　　　　　　　　　2023 年 9 月第 1 版
　　字数　124 千字　　　　　　　2024 年 6 月天津第 7 次印刷

定价：29.90 元

读者服务热线：(010)81055296　印装质量热线：(010)81055316
反盗版热线：(010)81055315
广告经营许可证：京东市监广登字 20170147 号

 / CONTENTS

目录

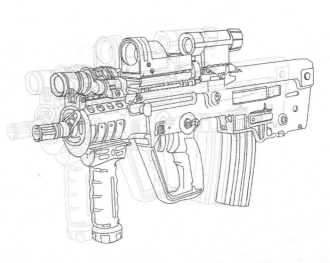

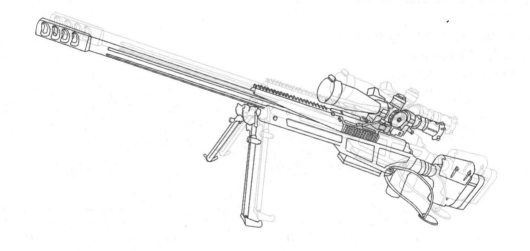

CHAPTER 1

第1章

线描基础知识

1.1 线描的特点

线描就是用线条来画画，是绘画的基础形式，可应用线条的疏密、曲直变化，表现出黑白关系。线描的工具灵活多样，选用不同的工具进行线描会产生不同的艺术效果。

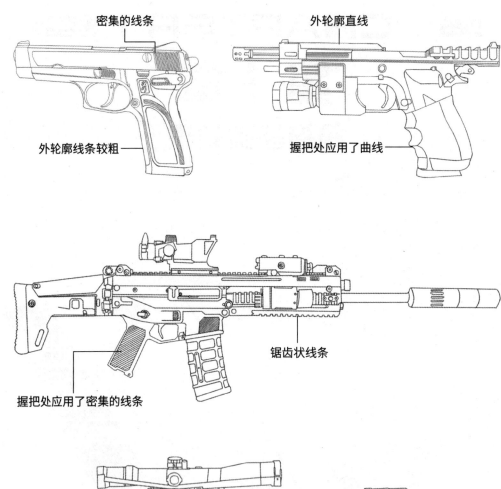

密集的线条

外轮廓直线

外轮廓线条较粗

握把处应用了曲线

锯齿状线条

握把处应用了密集的线条

规则的几何图形排列

1.2 绘制工具

本书用到的画笔有两种：一种是起稿用笔，一般为铅笔；另一种是定稿用笔，一般为签字笔、圆珠笔或钢笔等。

起稿用笔

定稿用笔

画纸

线描使用普通的复印纸即可。

辅助工具

橡皮用于修改绘制的内容，或在绘制完成之后擦除草图，这样才能保持画面干净整洁。

自动笔芯是与自动铅笔结合使用的。

美工刀可用于削铅笔和裁切画纸。

尺子用于绘制较长的直线。

1.3 认识线条

线条是组成画面的基础元素之一，对于线描尤为重要。认识线条并了解它们的特性和排列方法，可以为后面的绘制打下良好的基础。

基础线条

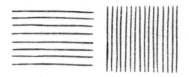 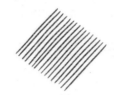 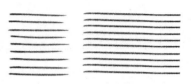

横线即横向排列的线条，竖线则是竖向排列的线条，绘制不同方向的线条会产生不同的效果。

斜线即斜向排列的线条。

快直线即快速运笔画出的直线，前端实，后端虚，在绘制过程中运笔通常较为随意。慢直线即平稳运笔匀速绘制的直线。

曲线即弯曲的线条，通常用于描绘花纹、水波纹等弯曲的元素。

渐变线即在曲线的基础上加以弯曲度的变化绘制出的线条，弯曲度可以由大变小，也可以由小变大。这种线条可以增强画面的灵活性。

线条的疏密

水平运笔排列横线，并画出疏密变化，可以展现渐变的效果。

斜向运笔排列疏密有致的斜线，适用于绘制暗面和投影。

排列曲线时注意线条的弯曲度要尽量保持一致，这样画面会更加整洁。

垂直运笔排列疏密相间的直线，可以起到丰富画面效果和层次的作用。

CHAPTER 2

第 2 章

枪械及枪械线描基础技法

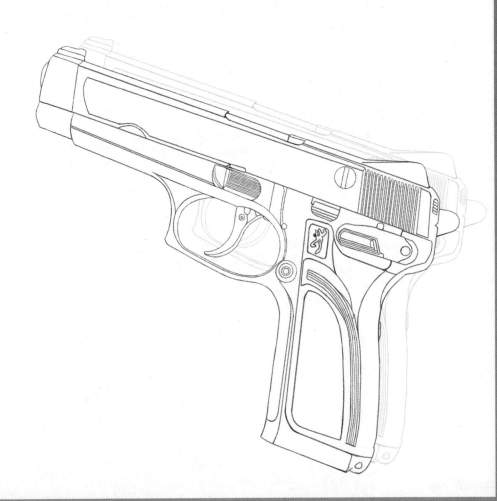

2.1 枪械的基本特点、分类

　　枪械是指利用火药燃气能量或其他能量发射弹头，口径小于20毫米的身管射击武器。枪械的外形各有差别，种类也有很多，大致有手枪、冲锋枪、步枪、狙击步枪、霰弹枪、卡宾枪和其他类型。

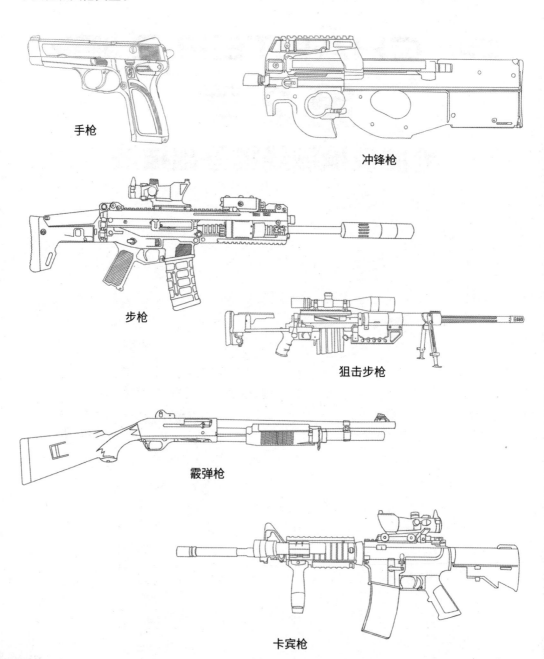

手枪

冲锋枪

步枪

狙击步枪

霰弹枪

卡宾枪

2.2　枪械的基本结构

枪械主要由枪管、枪机、枪身、枪体等基本结构组成。其中，枪管是子弹运动的通道；枪机是负责上膛、闭锁、击发、退壳的机构的总称；枪身是枪械的主体框架结构，用于安装各种零部件；枪体是包括护木、握把、枪托等的便于使用者把持操作的部分。绘制枪械时，需把握好其外形结构，对内部结构稍有认知即可。

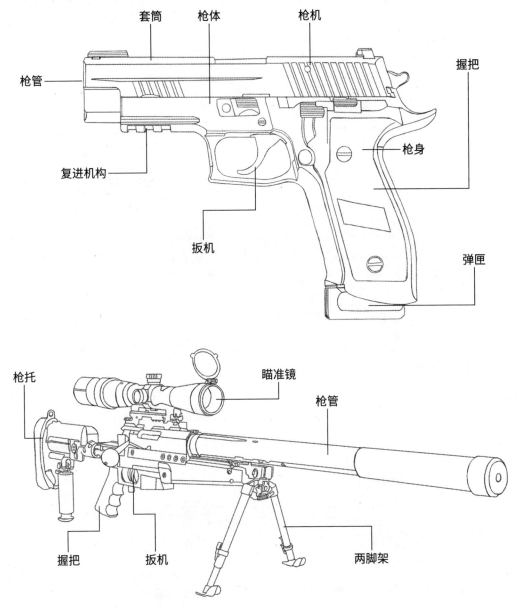

2.3 枪械线描的线条运用

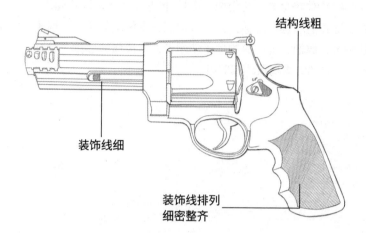

结构线粗

装饰线细

装饰线排列
细密整齐

绘制枪械时，结构线的颜色
要重一些，装饰线的颜色略
轻。本书中一般用排列整齐
的线条来绘制枪械的暗部、
投影及装饰。

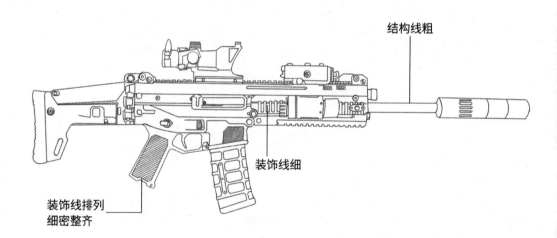

结构线粗

装饰线细

装饰线排列
细密整齐

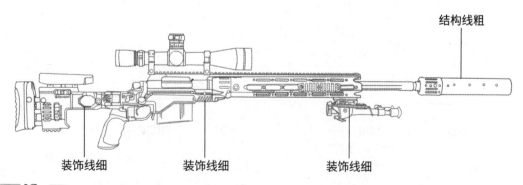

结构线粗

装饰线细 装饰线细 装饰线细

CHAPTER 3

第3章

小型枪械

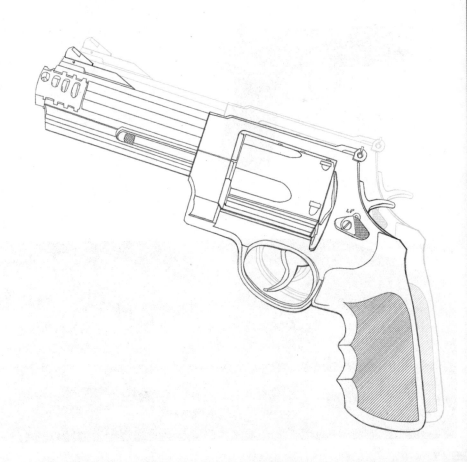

3.1 勃朗宁BDM手枪

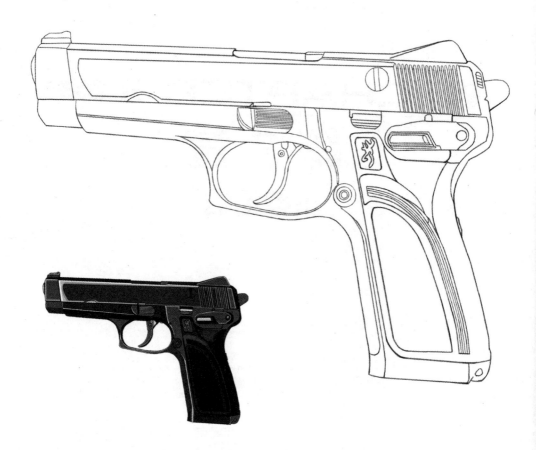

勃朗宁BDM手枪特点分析

勃朗宁BDM手枪采用轻型合金钢制作，重量较轻，瞄具为三点式机械瞄具。因为勃朗宁BDM手枪的材质多为坚硬的金属，所以在绘制时线条要利落、简洁，这样才能更好地表现出其坚硬感。枪械的绘制多用直线，绘制较长的线条时可以接线绘制，也可以用尺子辅助绘制。外形的准确把握与线条细节的刻画，都是绘制重点。

勃朗宁BDM手枪的绘制

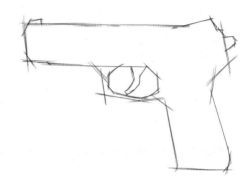

1 用较直的线条勾画出勃朗宁BDM手枪的大致外轮廓，确定其外形。

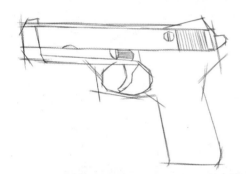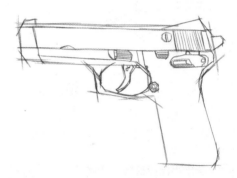

2 在大致外轮廓的基础上，更加明确地用直线切画出手枪上半部分的外形细节草图，在有弧度的位置用短线多切画几次。

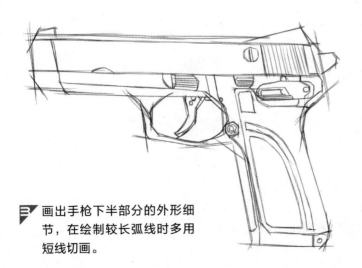

3 画出手枪下半部分的外形细节，在绘制较长弧线时多用短线切画。

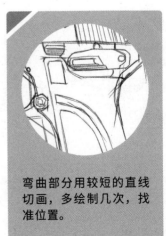

弯曲部分用较短的直线切画，多绘制几次，找准位置。

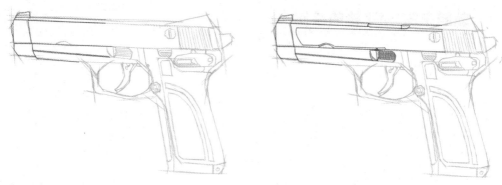

用橡皮把手枪草图的颜色擦浅。从手枪的前端开始画线稿，绘制长直线时可以用尺子辅助。

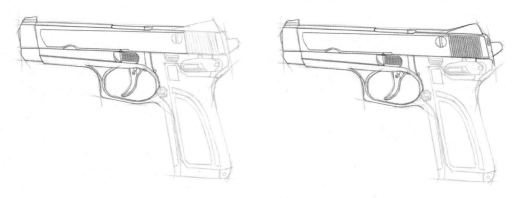

画出手枪扳机部分的线稿，之后画出手枪后端的线稿。在绘制手枪后端的密集线条时，尽量使线条之间的距离保持一致。

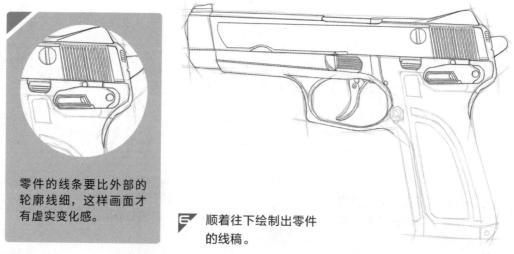

零件的线条要比外部的轮廓线细，这样画面才有虚实变化感。

顺着往下绘制出零件的线稿。

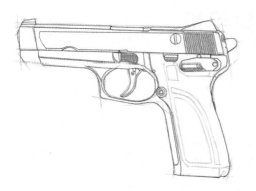
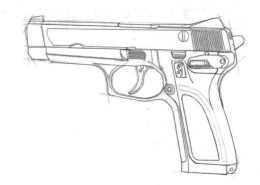

> 7　画出手枪下半部分的外形线稿，接着开始画出其零件的线稿。

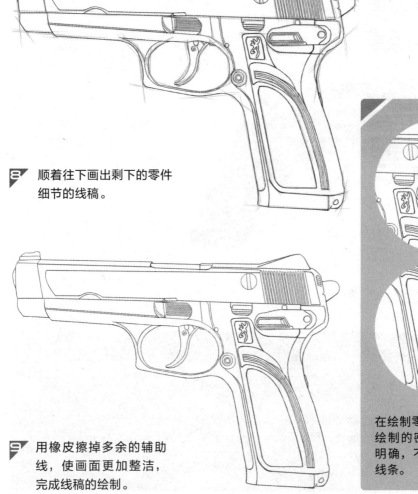
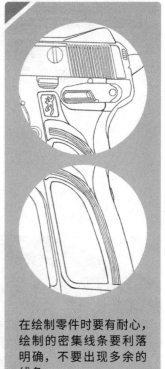

> 8　顺着往下画出剩下的零件
> 细节的线稿。

> 9　用橡皮擦掉多余的辅助
> 线，使画面更加整洁，
> 完成线稿的绘制。

在绘制零件时要有耐心，
绘制的密集线条要利落
明确，不要出现多余的
线条。

3.2　S&W 460v左轮手枪

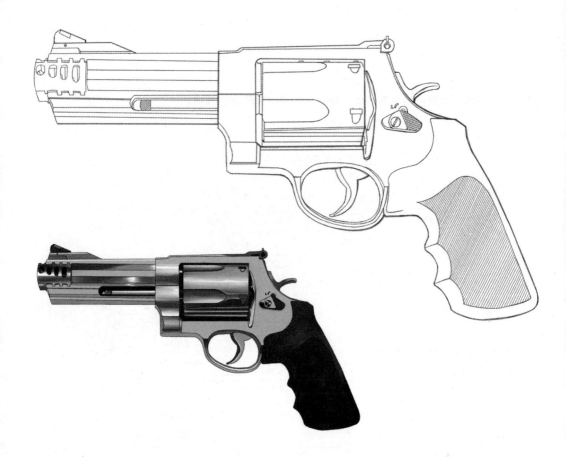

S&W 460v左轮手枪特点分析

　　S&W 460v左轮手枪枪身使用的材料是不锈钢，握把则用木头制成。握把外裹有一层外皮，外皮使用的材料是热成型黏性塑料。手枪的绘制多用直线，握把处多为曲线，绘制曲线时线条要流畅。

S&W 460v左轮手枪的绘制

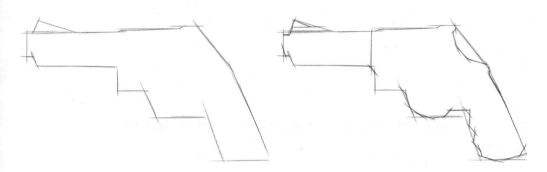

1 用较直的线条勾画出S&W 460v左轮手枪的大致外轮廓，确定手枪的外形。

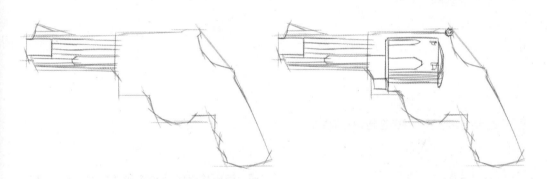

2 在大致外轮廓的基础上，更加明确地用直线切画出手枪内部的细节草图，在有弧度的位置用短线多切画几次。

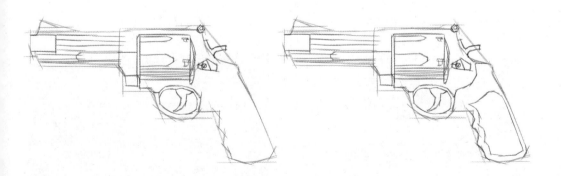

3 用直线继续切画出手枪内部的结构，草图画得越细致，后面的线稿绘制就越准确。

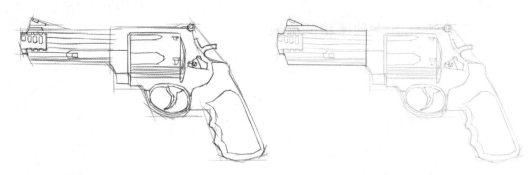

4 整体调整草图，完成草图的绘制。用橡皮把草图的颜色擦浅。接着用定稿用笔画出手枪前端的外形。

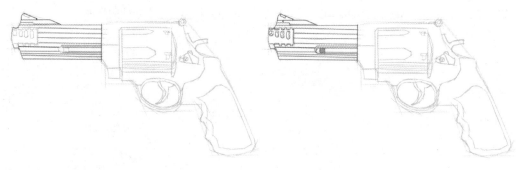

5 继续绘制枪管，并画出枪管的细节。

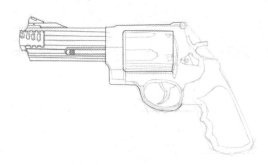

6 画出枪身的外轮廓和转轮的外形，接着画出转轮内部细节。

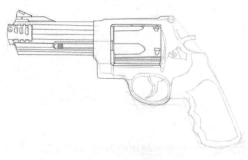

间距不同的线条可以体现出手枪部件的厚度。

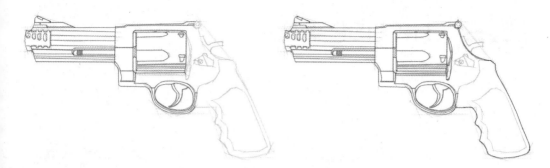

▷ 7 绘制出枪身上的线条以及扳机，接着向下画出握把的外形，线条要流畅。

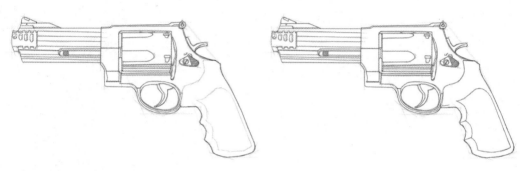

▷ 8 画出击锤和握把的细节。

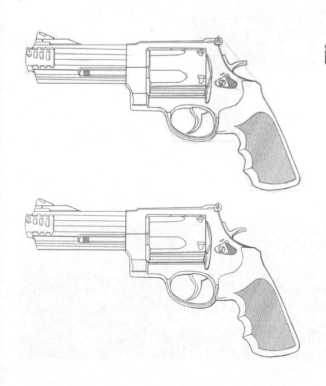

▷ 9 画出握把上的斜纹，用橡皮擦掉多余的辅助线，完成线稿的绘制。

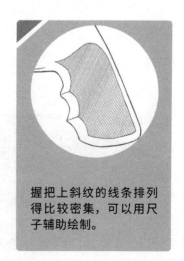

握把上斜纹的线条排列得比较密集，可以用尺子辅助绘制。

3.3 HK USP手枪

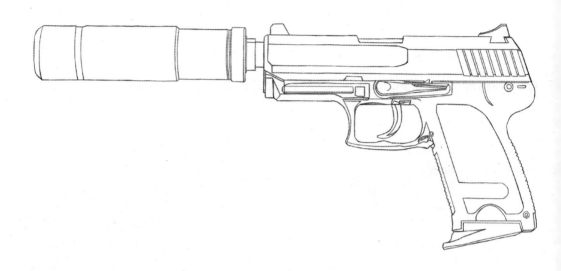

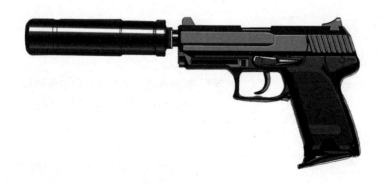

HK USP手枪特点分析

 HK USP手枪的尺寸较大，重量较重，如果不双手握持，便很难控制它。其外形简洁，多用较长的直线绘制，内部细节则用短线绘制。

HK USP手枪的绘制

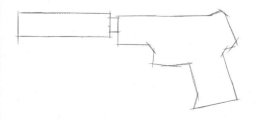 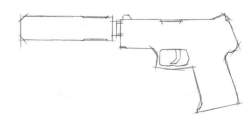

1 画出HK USP手枪的大致外轮廓，确定手枪的外形。

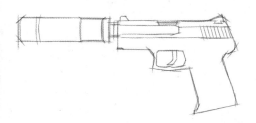 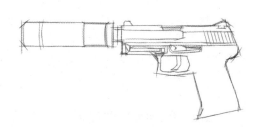

2 在大致外轮廓的基础上，从消声器开始绘制手枪的细节。

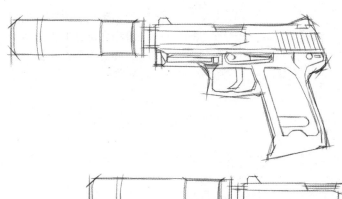

3 继续绘制手枪的内部细节，完善握把的内部细节，完成草图的绘制。

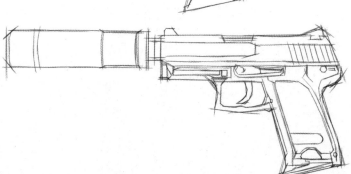

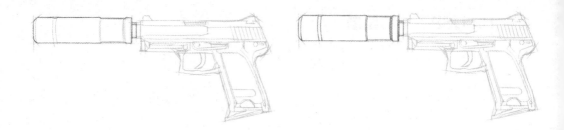

擦浅草图的颜色。接着画出消声器的线稿。

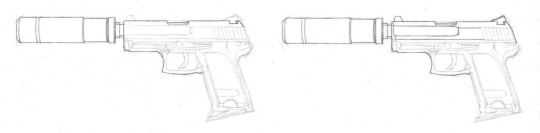

绘制手枪上半部分的轮廓线。

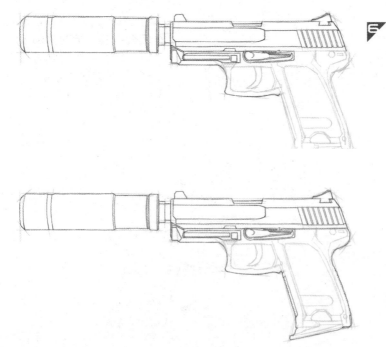

画出手枪上半部分的斜纹和内部细节。之后用流畅的线条画出握把的轮廓线。

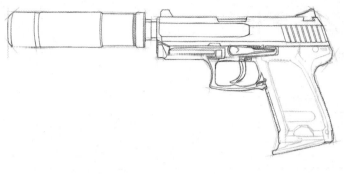

注意表现扳机侧面的厚度。

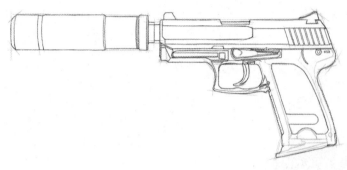

7 画出扳机，接着画出握把的内部细节。

8 画出握把底部的线条，然后擦掉多余的辅助线，使画面更加整洁，完成线稿的绘制。

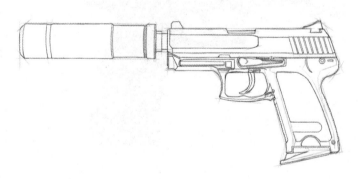

刻画细节时，要注意线条之间的穿插关系。

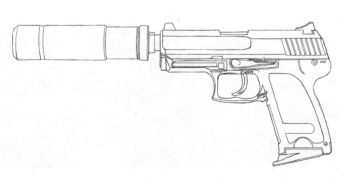

3.4 SIG P226手枪

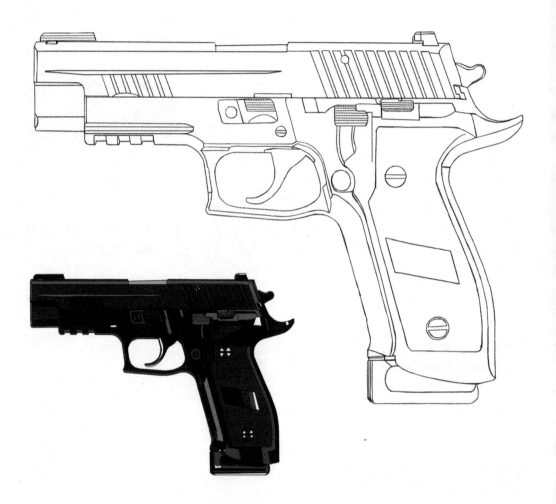

SIG P226手枪特点分析

SIG P226手枪是一种单 / 双动击发的半自动手枪，射击精度很高。绘制时线条要利落、简洁，以更好地画出手枪的坚硬质感。枪身的细节刻画要细致准确。

SIG P226手枪的绘制

1 用较直的线条勾画出 SIG P226 手枪的大致外轮廓，确定手枪的外形。从手枪的上半部分开始绘制内部细节。

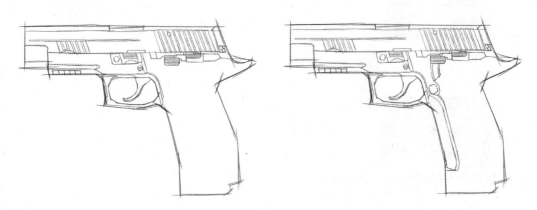

2 继续绘制手枪上半部分的内部细节，并细化扳机部分。接着向下绘制，画出握把内侧的线条。

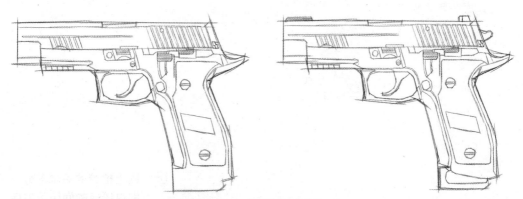

3 画出握把的内部细节，并完善画面，完成草图的绘制。

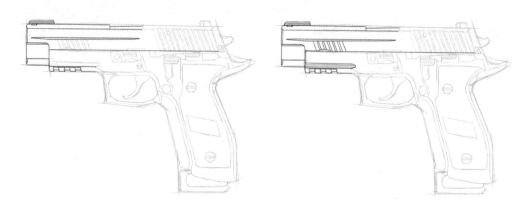

擦浅草图的颜色，然后从枪管开始绘制线稿。

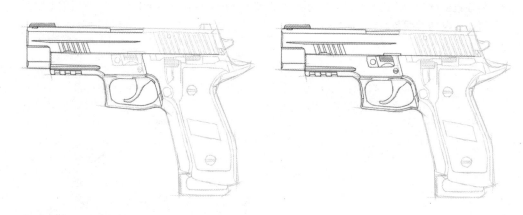

绘制扳机及其周围部分的线稿。

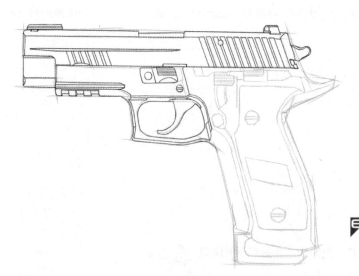

画出枪管的后半部分，斜纹线条的间距尽量保持一致。

7 画出握把的外形及内部细节，注意不要忽略枪身上的螺钉。

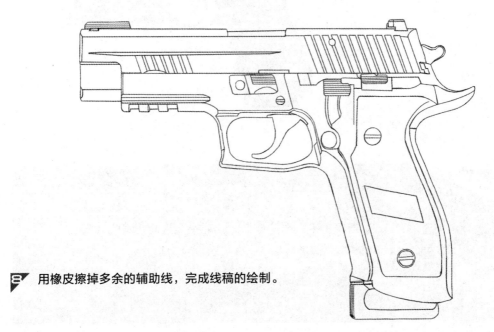

8 用橡皮擦掉多余的辅助线，完成线稿的绘制。

3.5 MTE-224手枪

MTE-224手枪特点分析

　　MTE-224手枪的手动保险装置/待击解脱柄兼具快慢机功能，其在扳机护圈前方还有一个可兼作前握把的后备弹匣插座。绘制时，其外形的准确把握和内部细节的刻画都是重点。

MTE-224手枪的绘制

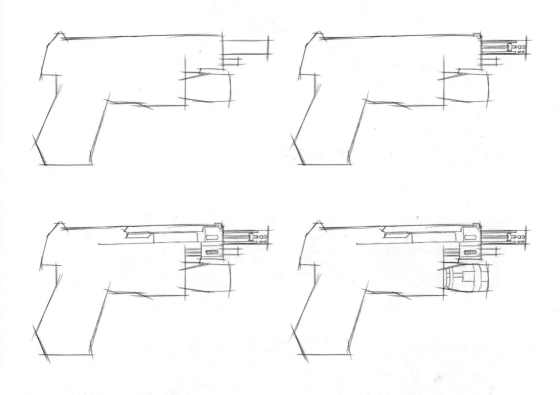

1 画出MTE-224手枪的大致外轮廓，接着从枪管开始刻画内部细节。

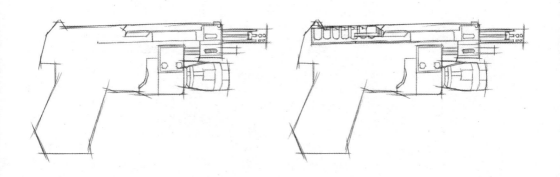

2 继续绘制草图，画出后备弹匣插座和枪管的后半部分。

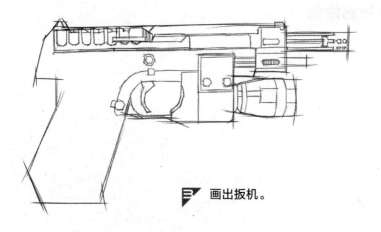

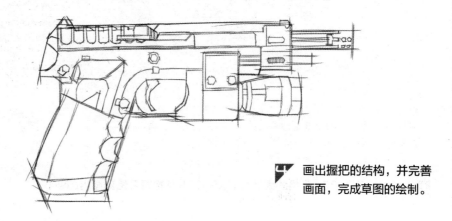

画出扳机。

画出握把的结构，并完善
画面，完成草图的绘制。

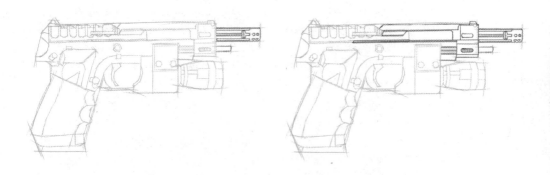

从枪管开始绘制线稿，绘制较长的直线时可以使用尺子辅助。

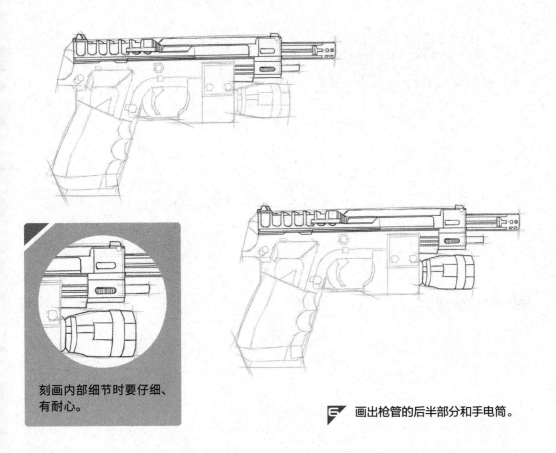

刻画内部细节时要仔细、
有耐心。

6 画出枪管的后半部分和手电筒。

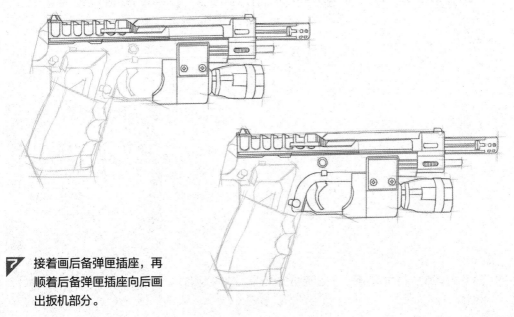

7 接着画后备弹匣插座，再
顺着后备弹匣插座向后画
出扳机部分。

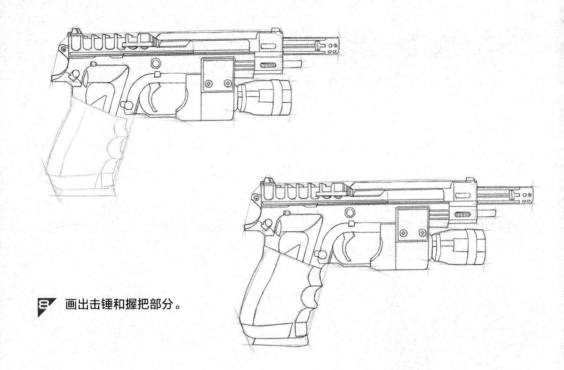

8 画出击锤和握把部分。

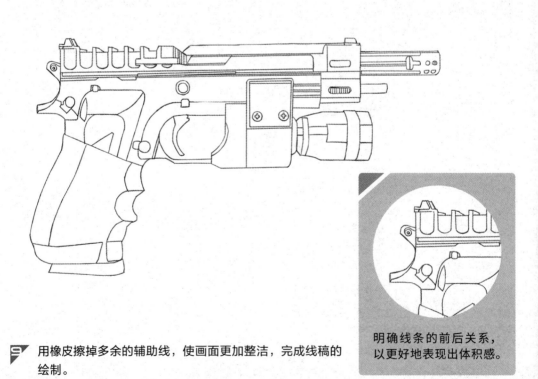

明确线条的前后关系，以更好地表现出体积感。

9 用橡皮擦掉多余的辅助线，使画面更加整洁，完成线稿的绘制。

CHAPTER 4
第4章
中型枪械

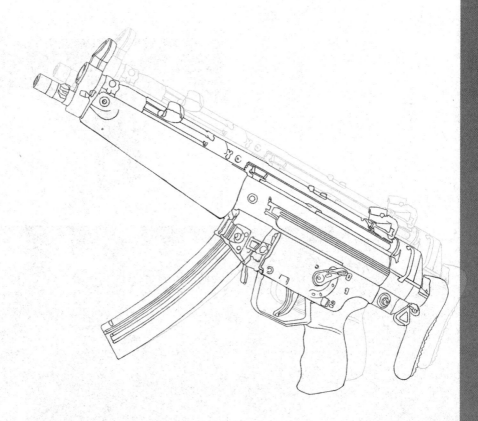

4.1 AEK 919K冲锋枪

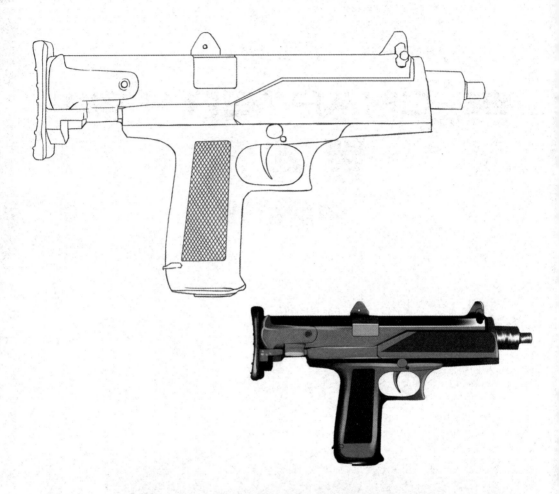

AEK 919K冲锋枪特点分析

　　AEK 919K冲锋枪是结构非常紧凑的便携式冲锋枪，其射击精度比较高，使用时射击动作可靠而舒适，甚至可以单手操纵。AEK 919K冲锋枪的枪管内采用多边形膛线，枪口处有螺纹，方便安装消声器。可伸缩的枪托是由钢制成的，枪托底板上有橡胶垫。其外形较为简单，绘制时多用直线，较长的线条可以接线绘制，或者用尺子辅助绘制。

AEK 919K冲锋枪的绘制

1 用较直的线条勾画出AEK 919K冲锋枪的大致外轮廓，确定冲锋枪的外形；接着从冲锋枪的上半部分开始绘制内部细节。

2 画出握把上的交叉纹，完成草图的绘制。

3 把草图的颜色擦浅，接着从枪管前端开始绘制线稿。

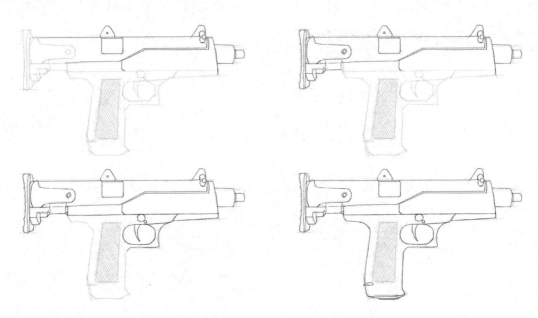

继续绘制冲锋枪的上半部分，顺势向下画，勾画出扳机、握把的轮廓。

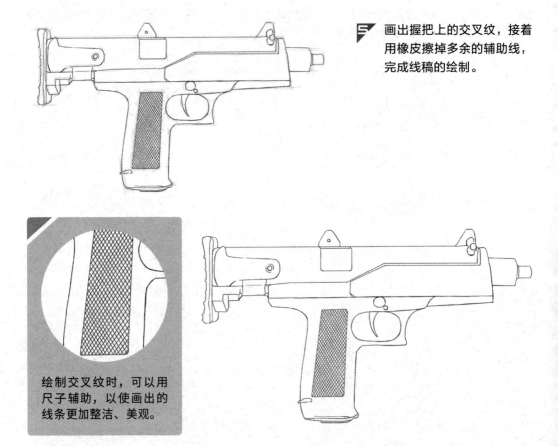

画出握把上的交叉纹，接着用橡皮擦掉多余的辅助线，完成线稿的绘制。

绘制交叉纹时，可以用尺子辅助，以使画出的线条更加整洁、美观。

4.2 P90冲锋枪

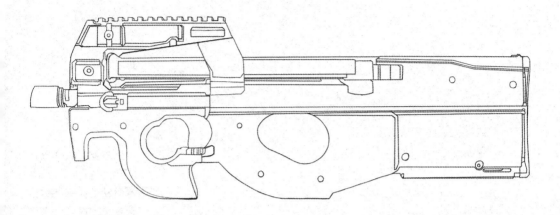

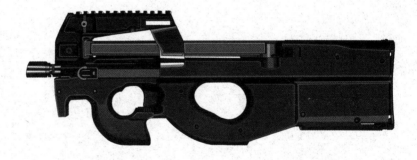

P90冲锋枪特点分析

　　P90冲锋枪的外形相当独特，让人感觉好像科幻片中的武器。枪全长约500毫米，采用无托结构，重量轻，携带方便。在绘制时线条要利落、简洁，其外形多用直线绘制，绘制较长的线条时可以用尺子辅助。枪身的细节也要注意刻画完整，不要遗漏。

P90冲锋枪的绘制

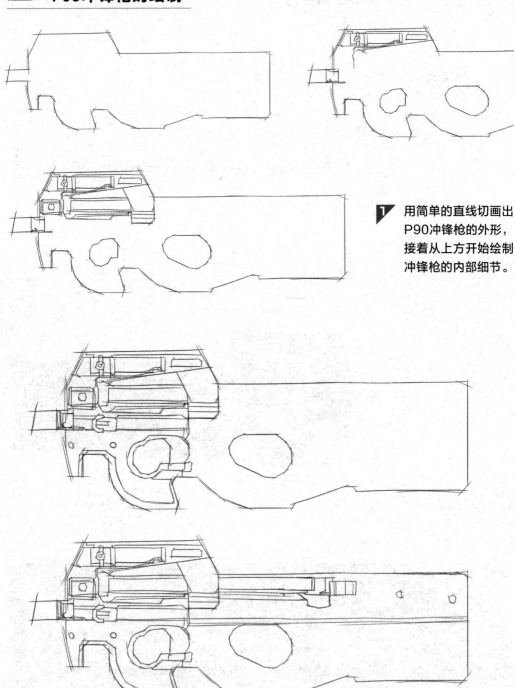

1 用简单的直线切画出P90冲锋枪的外形，接着从上方开始绘制冲锋枪的内部细节。

2 继续绘制冲锋枪的内部细节，注意前端的结构，要准确把握各个零部件的位置。

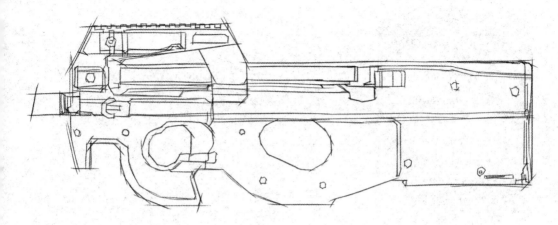

3 画出冲锋枪剩余部分的内部细节，完成草图的绘制。

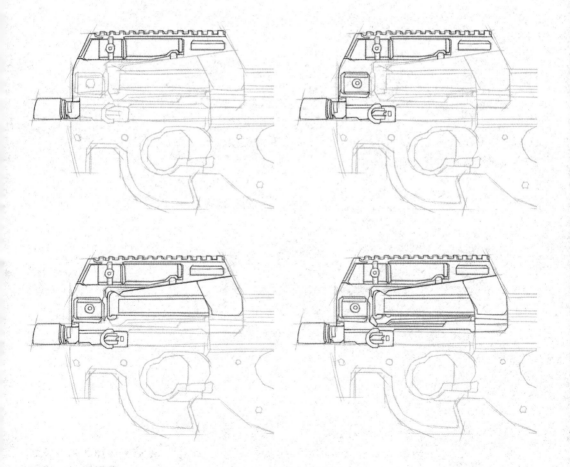

4 用橡皮把草图的颜色擦浅。从冲锋枪的前端开始画线稿，前端部分细节较多，绘制时要有耐心，要准确把握各个零部件的位置和外形。

P90冲锋枪的前端结构较
为复杂，在绘制时线条
要明确、干净。

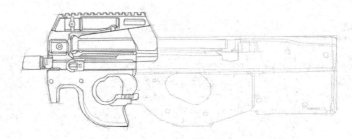

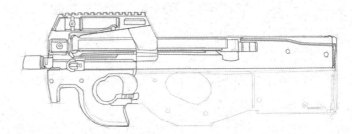

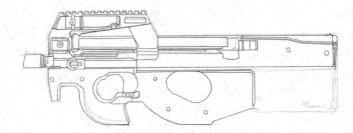

画出冲锋枪的剩余部分。

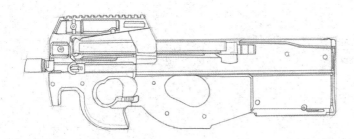

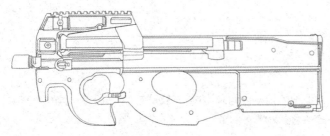

用橡皮擦掉多余的辅助
线，让画面更加干净，
完成线稿的绘制。

4.3 MP5冲锋枪

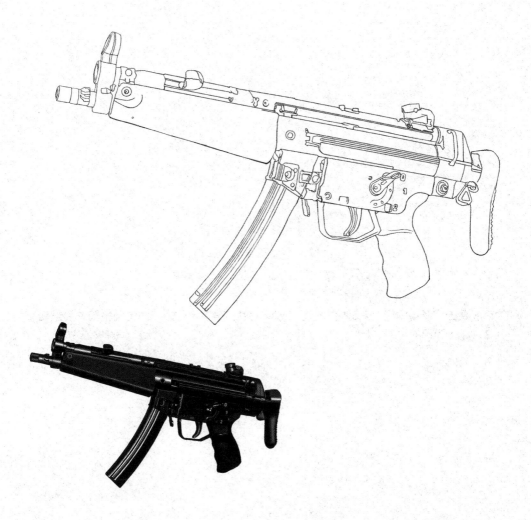

MP5冲锋枪特点分析

　　MP5冲锋枪性能优越，特别是它的射击精度很高，这是因为它采用了与G3步枪一样的半自由枪机和滚柱闭锁方式。该枪体积小，重量轻，携弹量大。其外形细节较多，绘制时要准确把握。

MP5冲锋枪的绘制

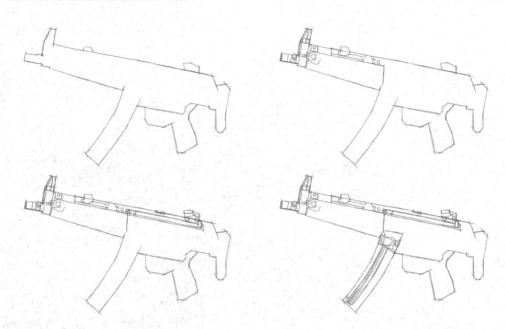

1 用较直的线条勾画出MP5冲锋枪的大致外轮廓，确定其外形。先绘制枪管的内部细节，之后画出弹匣的内部细节。

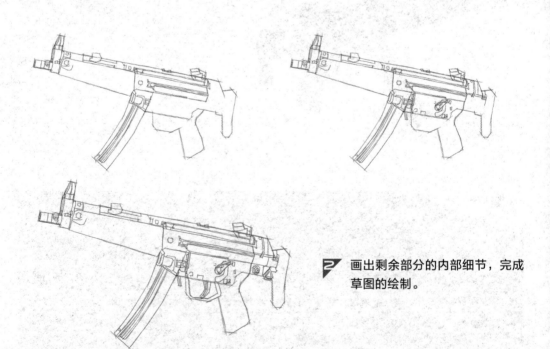

2 画出剩余部分的内部细节，完成草图的绘制。

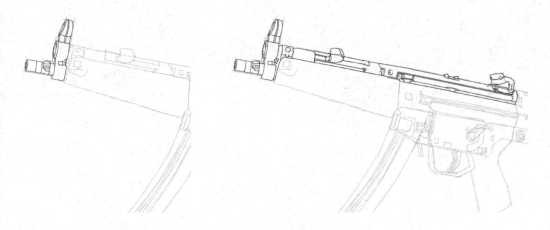

从枪管开始绘制线稿，枪身部分的细节较多，绘制时要准确把握各个零部件的位置。

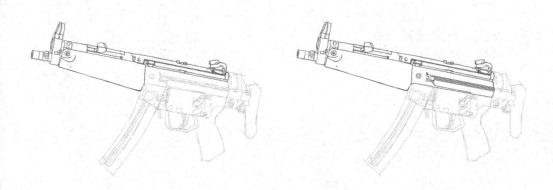

画出枪身剩余部分的线稿，较长的线条可用尺子辅助绘制。

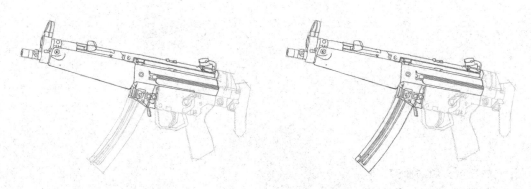

细化弹匣上方与枪管的衔接处的结构，接着用长曲线画出弹匣。

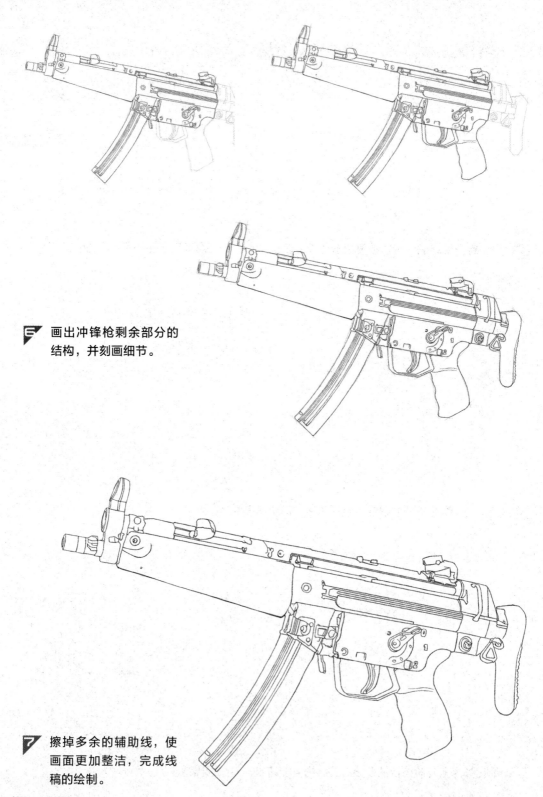

画出冲锋枪剩余部分的
结构，并刻画细节。

擦掉多余的辅助线，使
画面更加整洁，完成线
稿的绘制。

4.4 AK-47突击步枪

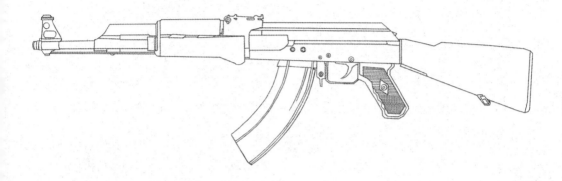

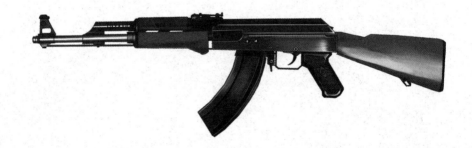

AK-47突击步枪特点分析

AK-47突击步枪的枪管与机匣螺接在一起，膛线部分长369毫米，枪管镀铬，弹匣由钢制成。其击发机构为击锤回转式，发射机构通过直接控制击锤，可实现单发和连发射击。该枪枪身较长，外形简洁，绘制时多用直线、斜线，同时要准确把握枪身各部分的结构。

AK-47突击步枪的绘制

1 勾勒出AK-47突击步枪各部分的外形，从枪管前端开始绘制内部细节。

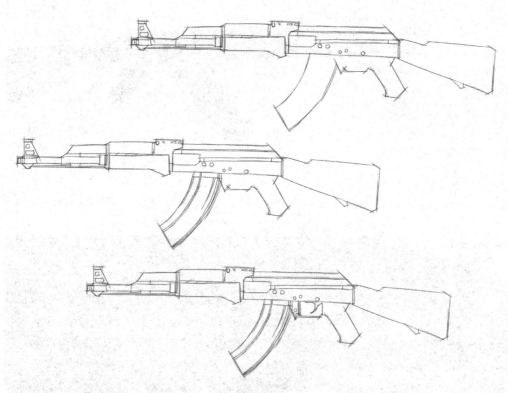

2 向后绘制内部细节，画出枪身、弹匣、扳机的结构。

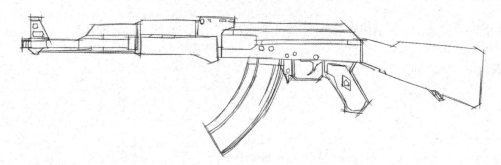

画出握把和枪托部分的细节，完成草图的绘制。

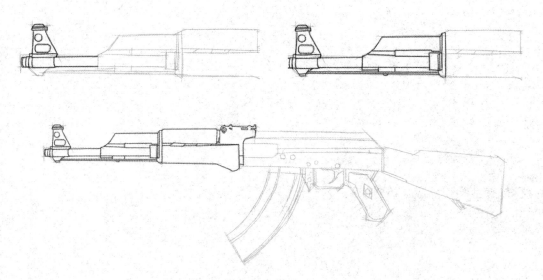

把草图的颜色擦浅，接着从枪管前端开始画线稿。

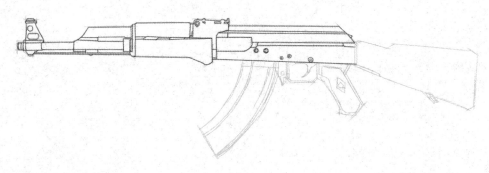

向后画出枪身，记得画出枪身上的螺钉。

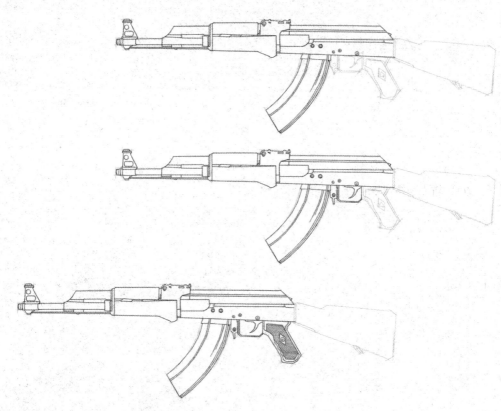

画出弹匣、扳机、握把部分。

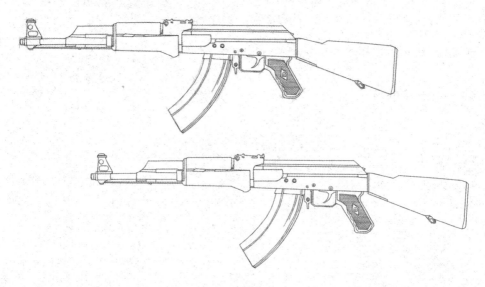

画出枪托部分，注意画出它的厚度，然后擦掉多余的辅助图线，完成线稿的绘制。

4.5 M4A1卡宾枪

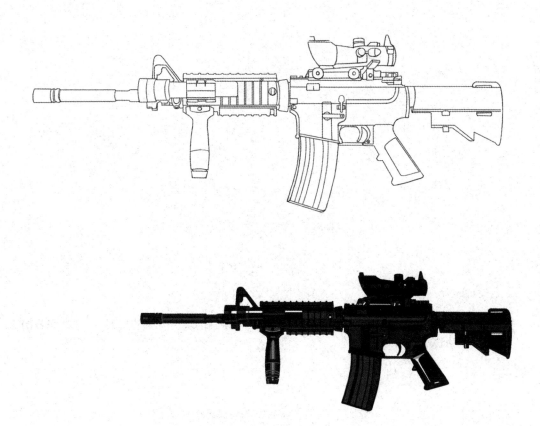

M4A1卡宾枪特点分析

M4A1卡宾枪的外形很不规则，从枪管开始依次向后绘制，注意不要漏掉细节部分。

M4A1卡宾枪的绘制

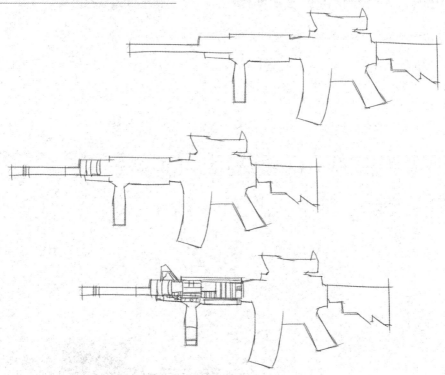

1 勾画出M4A1卡宾枪的大致外轮廓，用直线切画。在大致外轮廓的基础上，从枪管开始绘制内部细节。

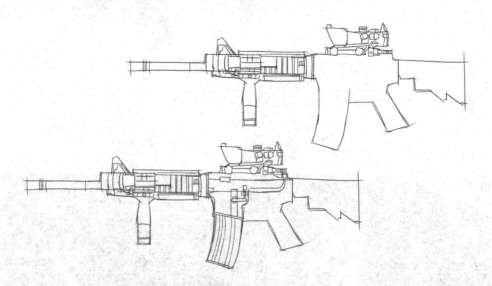

2 绘制枪顶的瞄准镜，画出枪身的内部细节。

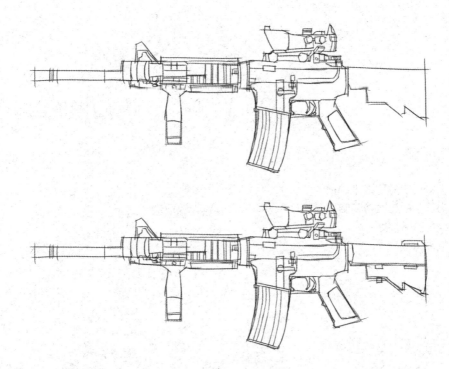

画出扳机、握把和枪托的内部细节，完成草图的绘制。

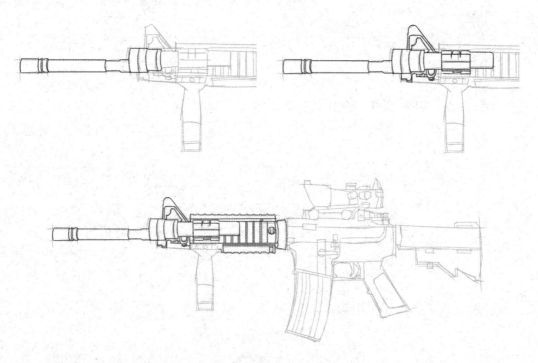

用橡皮将草图的颜色擦浅，从枪管开始绘制线稿。

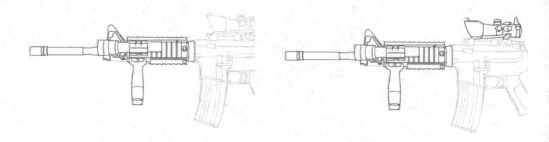

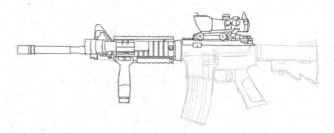

5 画出枪管下方的战术握把，画出枪顶的瞄准镜和瞄准镜与枪身的衔接处。

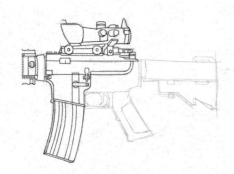
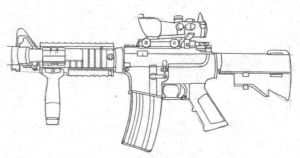

6 画出枪身、弹匣、扳机、握把，然后绘制枪托。

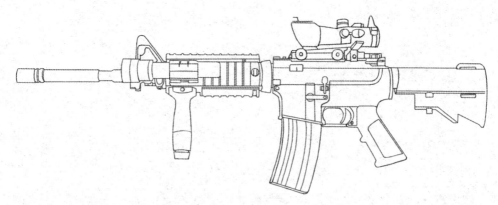

7 擦掉多余的辅助线条，完成线稿的绘制。

4.6　雷明顿ACR突击步枪

雷明顿ACR突击步枪特点分析

　　雷明顿ACR突击步枪原本设计装填5.56毫米口径的子弹，但实际上它适用于多种口径的子弹。任何使用者都可以对其进行快速改造，仅仅需要更换几个零部件。其内部细节较多，绘制时要有耐心，要准确绘制各个零部件的位置。

雷明顿ACR突击步枪的绘制

1 勾勒出雷明顿ACR突击步枪各部分的外形，从枪管开始绘制内部细节。

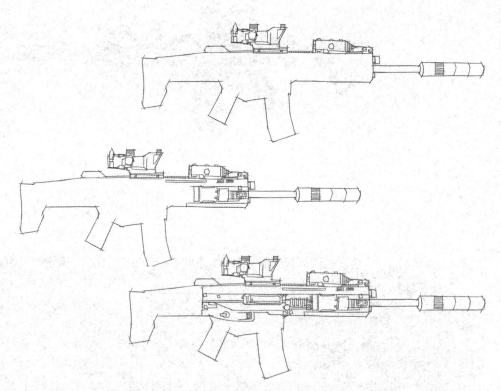

2 画出瞄准镜，勾画出枪身的内部细节，注意枪身线条复杂的穿插和连接关系。

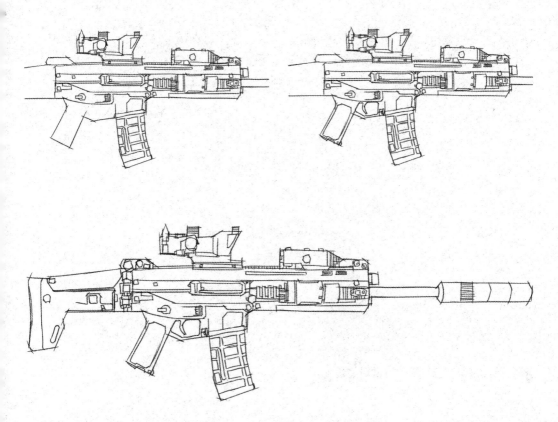

3 画出弹匣、扳机、握把和枪托的内部细节，完成草图的绘制。

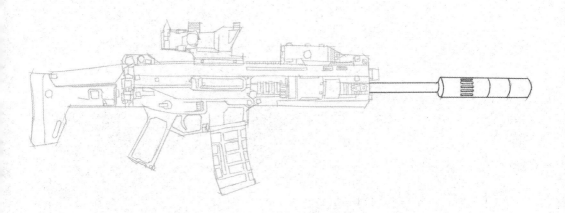

4 把草图的颜色擦浅。从枪管开始绘制线稿。

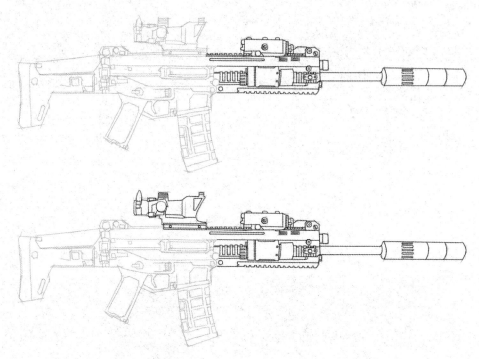

绘制前半部分枪身、瞄准镜的线稿。

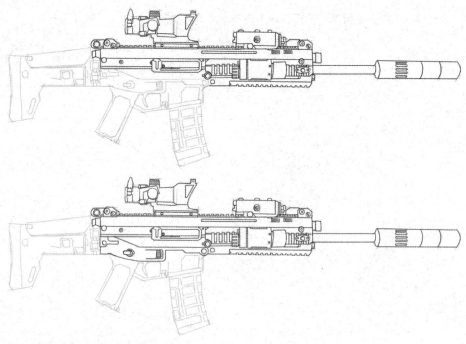

画出后半部分枪身的线稿。

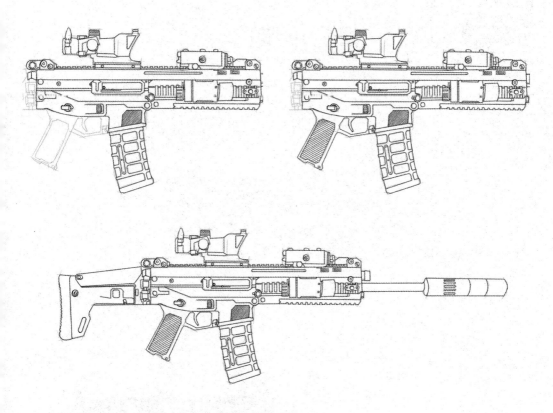

7　画出弹匣、扳机、握把后，画出枪托部分。

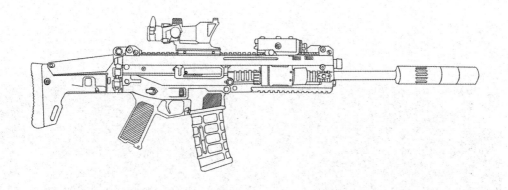

8　擦掉多余的辅助线，使画面更加整洁、干净，完成线稿的绘制。

4.7 OTs-12突击步枪

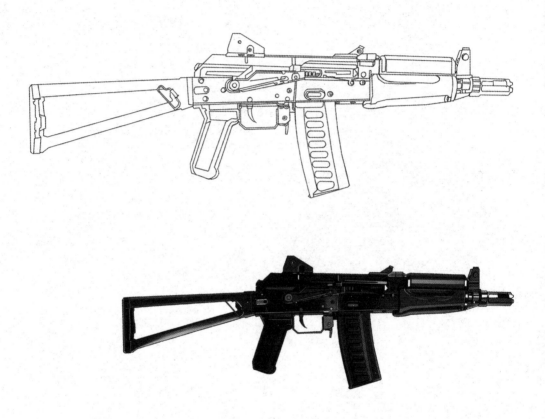

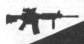

OTs-12突击步枪特点分析

　　该枪的特殊之处在于它发射SP-5/SP-6特种微声枪弹，25发弹匣侧面带有8个明显的突起以供识别，表尺座在机匣盖后端，膛口装置为上方开有方槽的圆柱体。其材质多为坚硬的金属，在绘制时线条要利落、简洁，以更好地表现出坚硬感。枪身内部细节的刻画是绘制重点。

OTs-12突击步枪的绘制

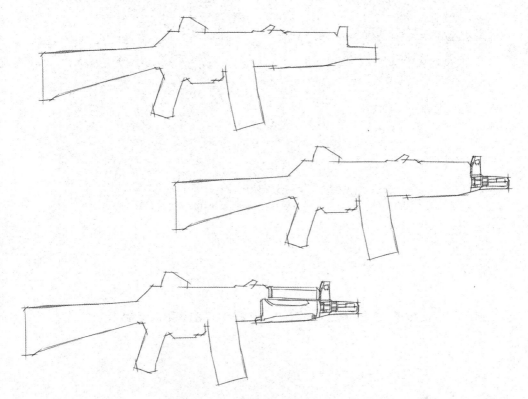

1 用简单的线条画出OTs-12突击步枪的外轮廓草图，接着从枪管开始画内部细节。

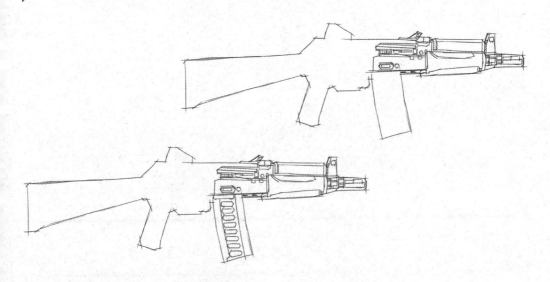

2 画出前半部分枪身、弹匣的内部细节。

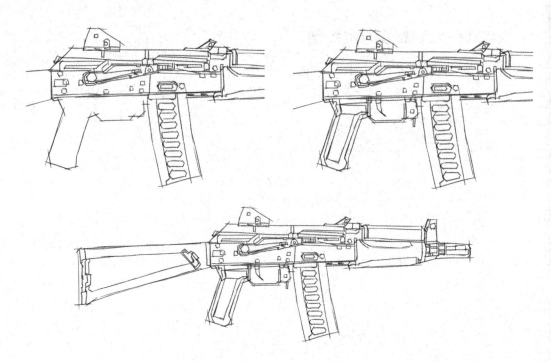

画出后半部分枪身、扳机、握把和枪托的内部细节，完成草图的绘制。

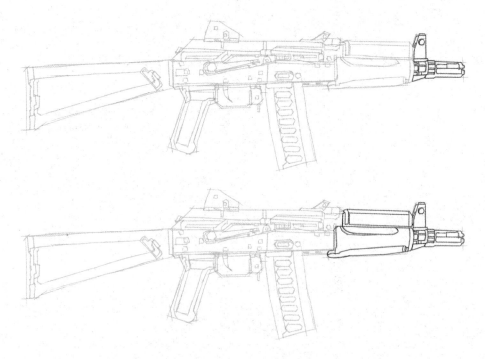

用橡皮擦浅草图的颜色，从枪管开始绘制线稿，绘制时要注意细节的刻画。

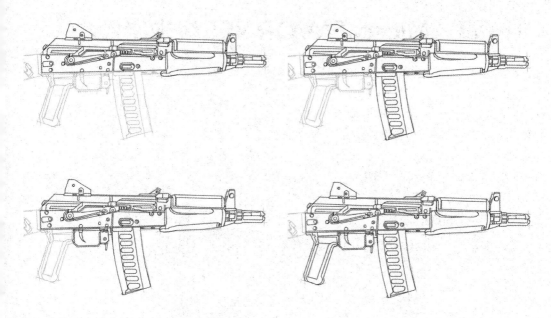

◢ 画出枪身、弹匣、扳机、握把的线稿。

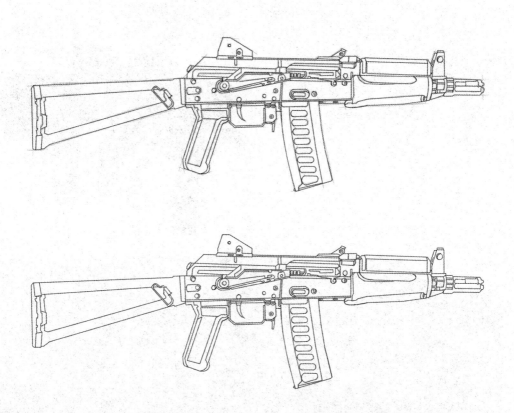

◢ 画出三角形的枪托，注意表现出它的厚度，擦掉多余的辅助线，完成线稿的绘制。

4.8　Micro TAVOR x95突击步枪

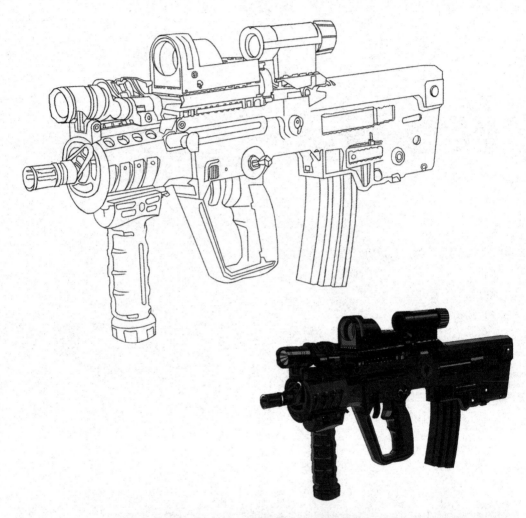

Micro TAVOR x95突击步枪特点分析

　　Micro TAVOR x95突击步枪是无枪托突击步枪，结合使用了金属和工程塑料，配备了红点型光学辅助射击仪。Micro TAVOR x95突击步枪易于使用，精准、稳定，而且体积小。该枪的外形结构很复杂，在绘制时要注意细节的把握，要明确线条的穿插关系。

Micro TAVOR x95突击步枪的绘制

1 勾画出外轮廓草图，在外轮廓的基础上，更加明确地用直线切画出 Micro TAVOR x95 突击步枪的内部细节草图，从枪管开始绘制。

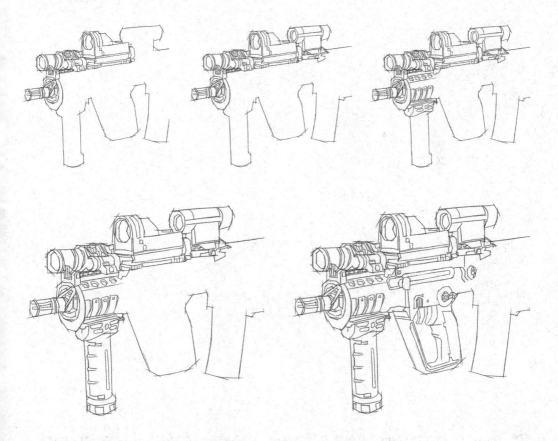

2 向后绘制瞄准镜、前端握把、扳机和前半部分枪身的结构草图。

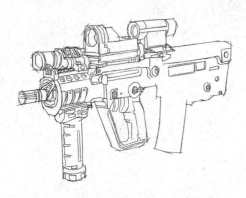 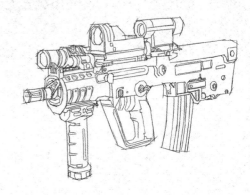

▤ 画出后半部分枪身和弹匣的结构草图，完成草图的绘制。

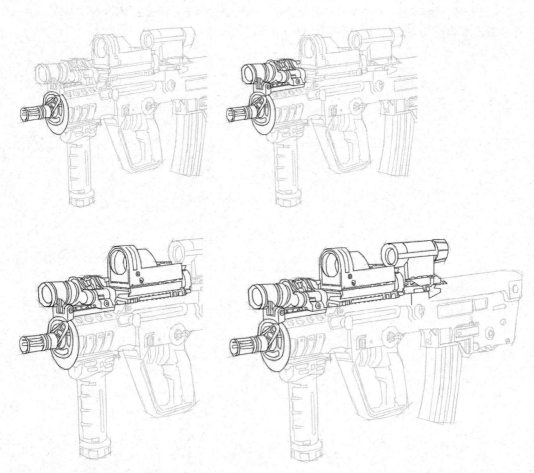

▼ 用橡皮擦浅草图的颜色，从枪管开始画线稿，顺势画出上方的瞄准镜。瞄准镜结构复杂，绘制时要有耐心。

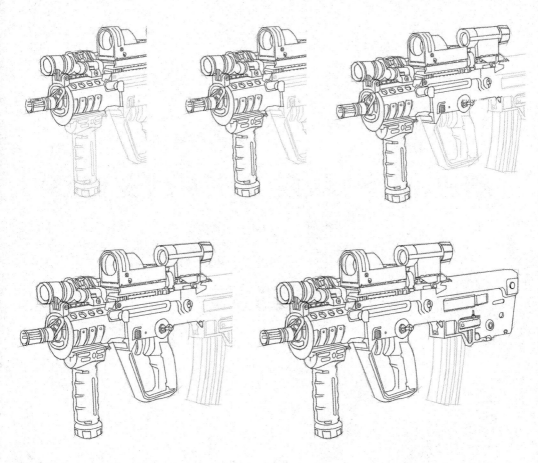

画出前半部分枪身、前端握把、扳机和后半部分枪身。

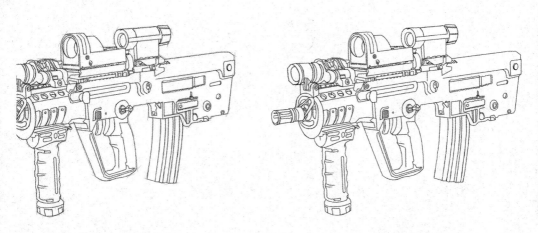

绘制出弹匣，擦掉多余的辅助线，使画面更加整洁、干净，完成线稿的绘制。

CHAPTER 5
第5章
大型枪械

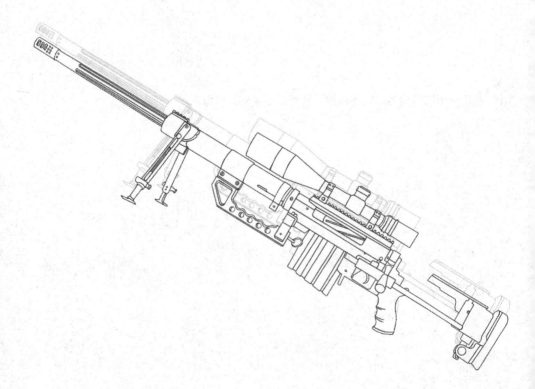

5.1 M3超级90霰弹枪

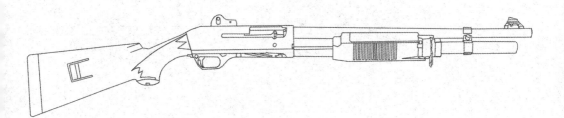

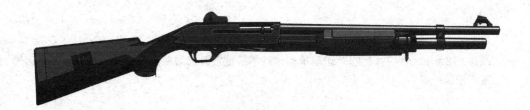

M3超级90霰弹枪特点分析

　　M3超级90霰弹枪是双管式结构，配有铝合金机匣、碳纤维枪托和护木，因此重量轻而枪身强度高。它的瞄准具有缺口式或鬼环式，它还可以安装多种附件。该枪较长，多用长线条绘制，长线条的衔接处要自然。

M3超级90霰弹枪的绘制

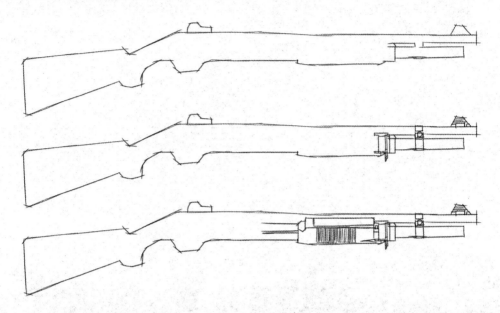

1 画出M3超级90霰弹枪的外轮廓草图，接着从枪管开始绘制其内部细节草图，注意该枪整体都很纤细。

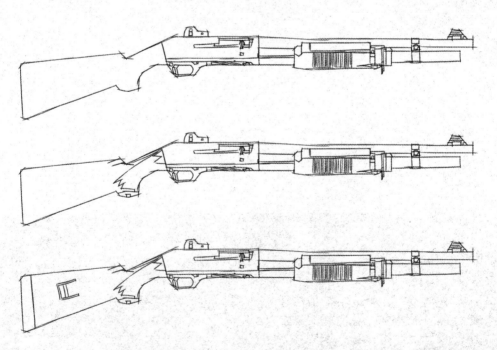

2 画出枪身、扳机、握把和枪托的内部细节草图，细致的草图可以为后面线稿的绘制打好基础。

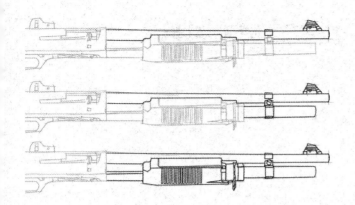

用橡皮擦浅草图的颜色，开始绘制线稿。先画出上方的细枪管，接着画出下方的枪管和枪管上的竖向条纹。

画出枪身、扳机的外形后画出其内部细节。

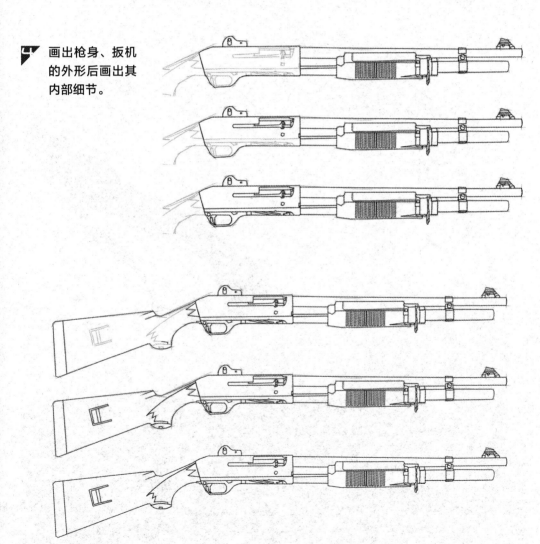

画出握把和枪托，用橡皮擦掉多余的辅助线，完成线稿的绘制。

5.2 SPAS-12多功能霰弹枪

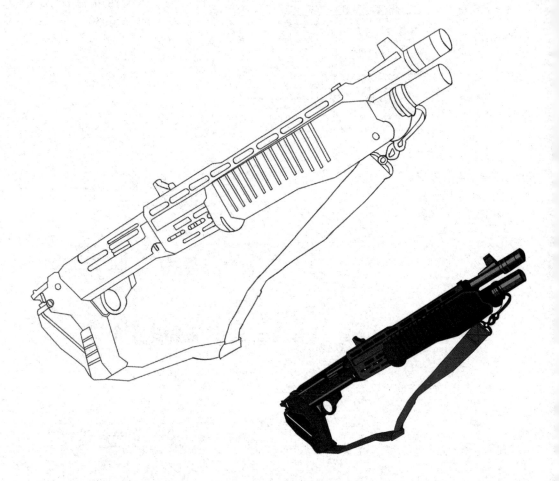

SPAS-12多功能霰弹枪特点分析

　　SPAS-12多功能霰弹枪是一种特种用途的近战武器。该枪提供了两种射击形式，既能在半自动模式下迅速发射全威力弹，又能转换成泵动装填方式以便可靠地发射低压弹。该枪的外形很特别，枪身较长、握把较短，看上去头重脚轻。枪身上有较多的镂空圆角矩形，绘制时要准确把握，不可遗漏。

SPAS-12多功能霰弹枪的绘制

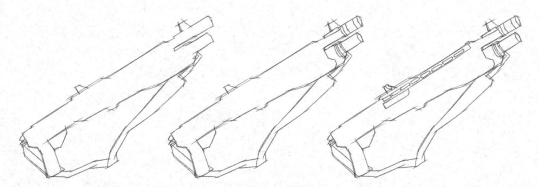

1 用直线切画出SPAS-12多功能霰弹枪的外轮廓草图，从枪管开始细化结构，绘制出上方的镂空圆角矩形。

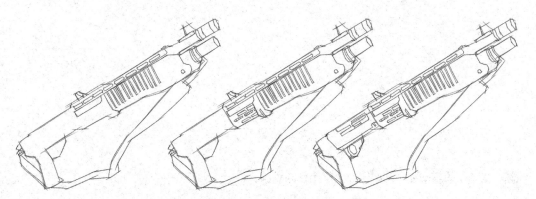

2 画出枪身上的竖向条纹和固定螺丝，接着画出剩余部分的枪身和扳机。

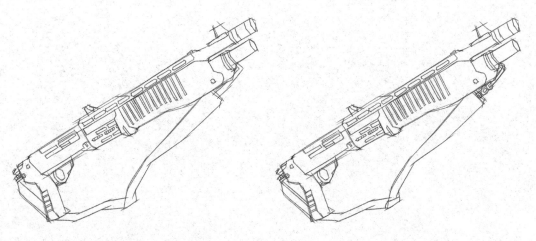

3 画出握把和带子，完成草图的绘制。

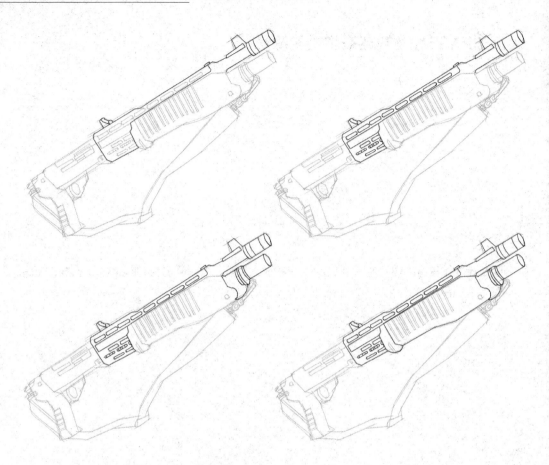

⬛ 在草图的基础上，从枪管部分开始绘制线稿。

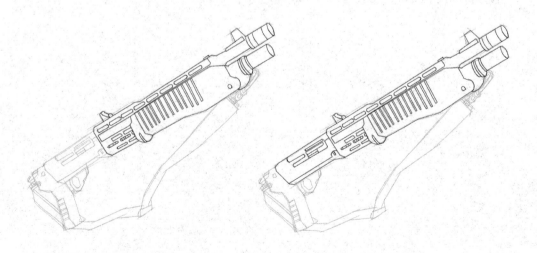

⬛ 画出枪身上的竖向条纹和固定螺丝，接着向后画出剩余部分的枪身。

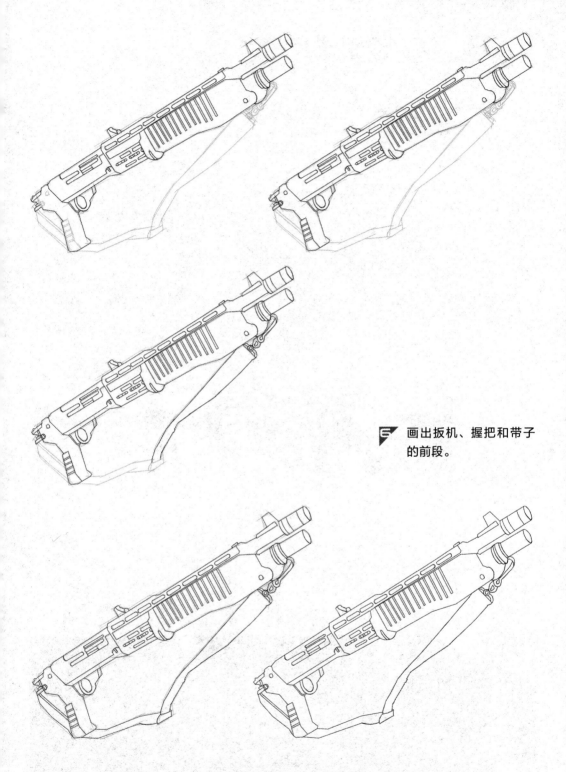

6 画出扳机、握把和带子的前段。

7 将带子绘制完整后，擦掉多余的辅助线，完成线稿的绘制。

5.3 M200狙击步枪

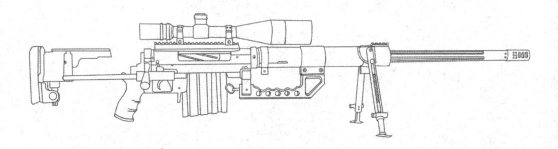

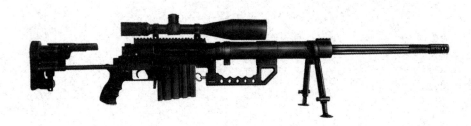

M200狙击步枪特点分析

　　M200狙击步枪是一种手动操作、可伸缩的狙击步枪,具有强大的动能。该枪配有折叠后脚架和托腮架,枪托可自由伸缩。绘制时要注意表现其脚架和尾端枪托的特点。

M200狙击步枪的绘制

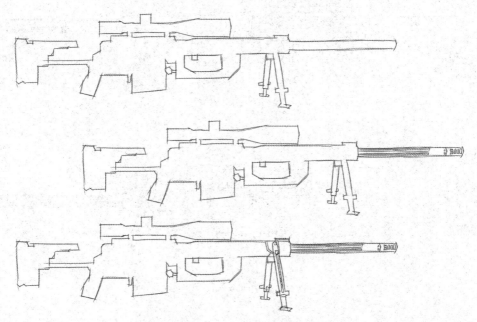

1 勾勒出M200狙击步枪的外轮廓草图，然后画出枪管和支架的内部细节草图。

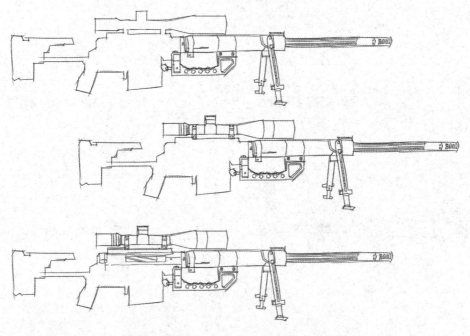

2 画出前半部分枪身、瞄准镜及瞄准镜与枪身衔接处的内部细节草图。

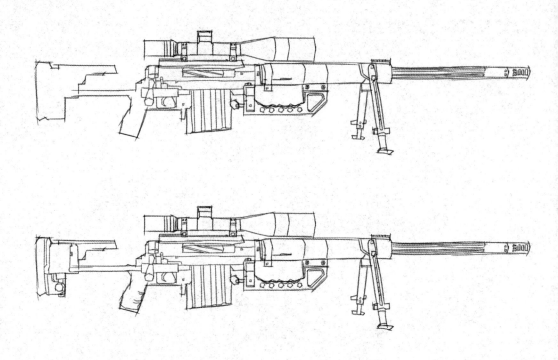

画出后半部分枪身、弹匣、扳机、握把和枪托，完成草图的绘制。

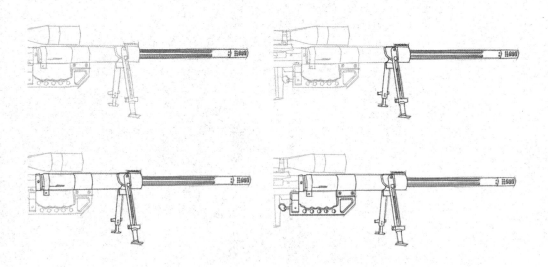

用橡皮擦浅草图的颜色，从枪管开始绘制线稿，接着画出支架、前半部分枪身。

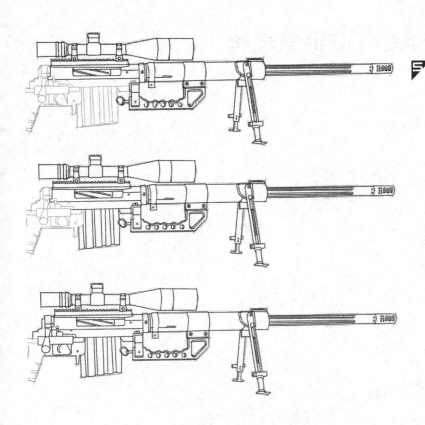

5 画出瞄准镜、瞄准镜与枪身的衔接处、弹匣和扳机的线稿。其内部结构较为复杂，绘制时要有耐心，不要出错。

6 画出握把、后半部分枪身、枪托，并擦掉多余的辅助线，使画面更加整洁，完成线稿的绘制。

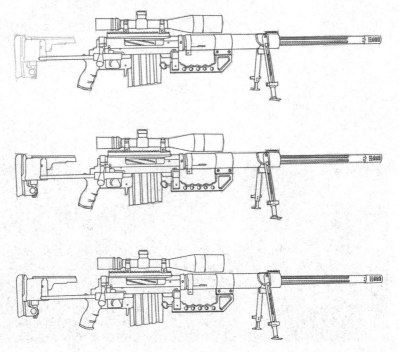

5.4　TAC-50狙击步枪

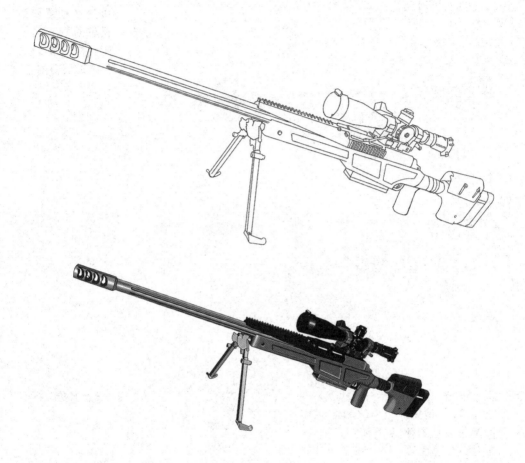

TAC-50狙击步枪特点分析

　　TAC-50狙击步枪采用旋转后拉式枪机，5发容量的弹匣，麦克米兰玻璃纤维枪托，手枪型握把。其扳机是雷明顿式扳机，扳机扣力为3.5磅。该枪的枪管较长，整体外形也很长，绘制时会用到较长的线条，可以借助尺子来画。绘制时细节的刻画很重要。

TAC-50狙击步枪的绘制

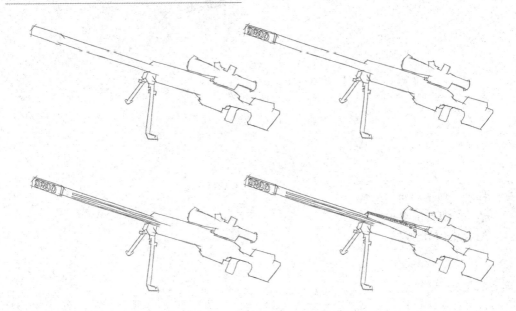

1　画出 TAC-50 狙击步枪的外形草图，从枪管开始勾画内部细节草图。

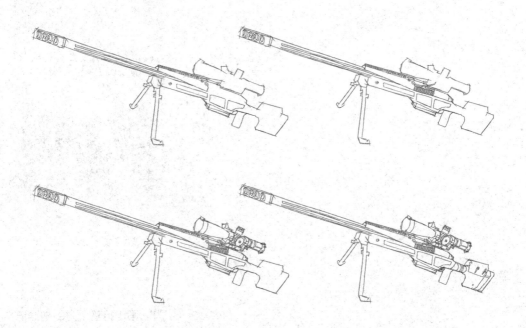

2　画出枪身、瞄准镜、扳机和枪托的内部细节草图，完成草图的绘制。

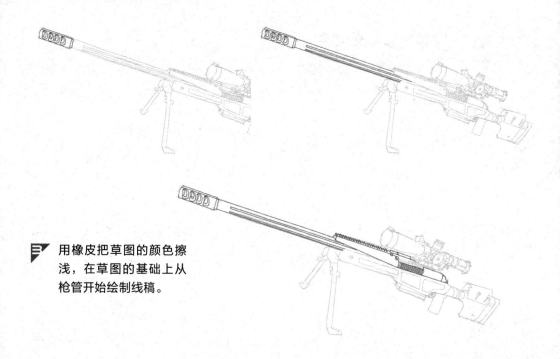

用橡皮把草图的颜色擦浅，在草图的基础上从枪管开始绘制线稿。

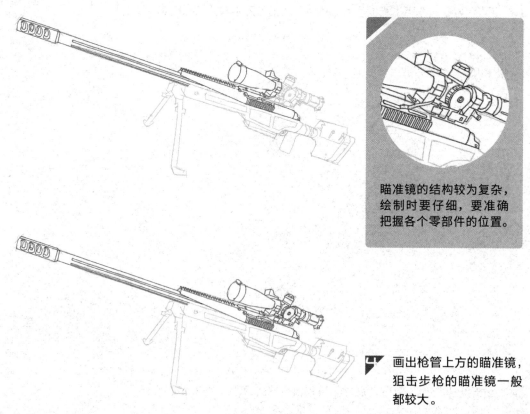

瞄准镜的结构较为复杂，绘制时要仔细，要准确把握各个零部件的位置。

画出枪管上方的瞄准镜，狙击步枪的瞄准镜一般都较大。

 画出支架、枪身、扳机和握把。

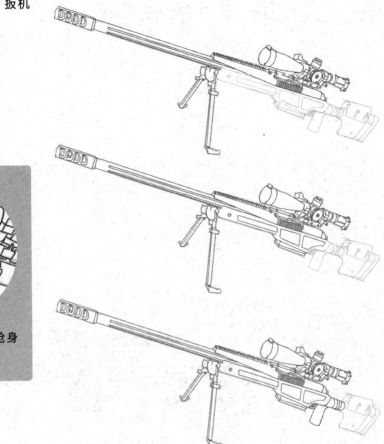

密集的线条表现和枪身不同的质感。

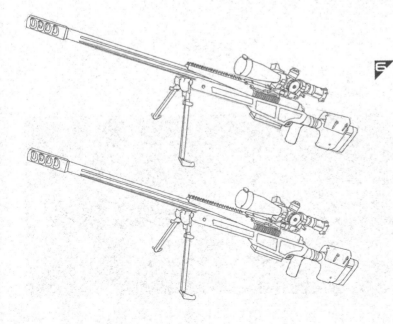

画出枪托，再用橡皮擦掉多余的辅助条，使画面更加整洁，完成线稿的绘制。

5.5 DSR-1狙击步枪

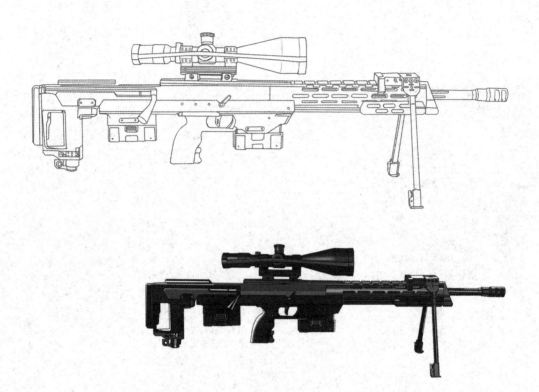

DSR-1狙击步枪特点分析

　　DSR-1狙击步枪为无托结构的旋转后拉式枪机步枪。该枪以机匣为基本的底座，只需要更换枪管、枪机和弹匣就能发射不同口径的弹药。该枪的材质多为坚硬的金属，在绘制时线条要利落、简洁，以更好地表现出其坚硬感。枪身上多有镂空，绘制时要准确把握其结构。

DSR-1狙击步枪的绘制

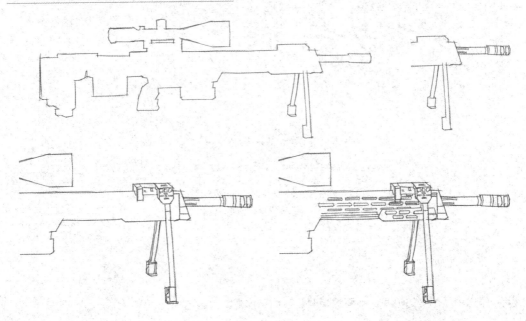

1 勾勒出DSR-1狙击步枪的外轮廓草图，从枪管开始，细化支架和前面部分枪身的结构。

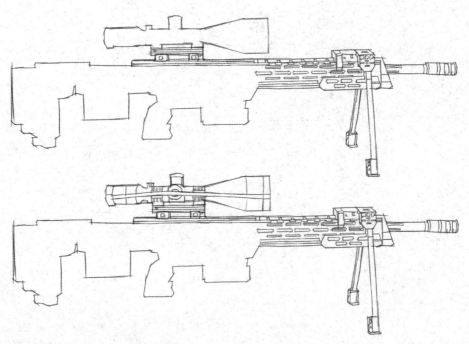

2 向后画出顶部瞄准镜的结构草图。

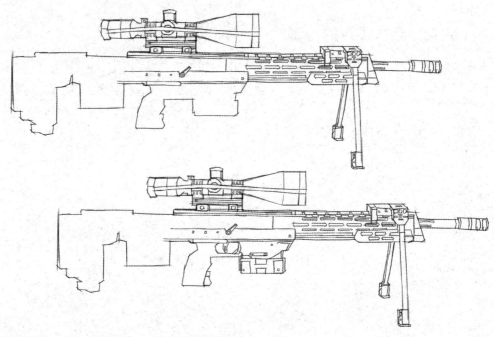

画出中间部分的枪身、前面的弹匣、扳机和握把的大致结构。

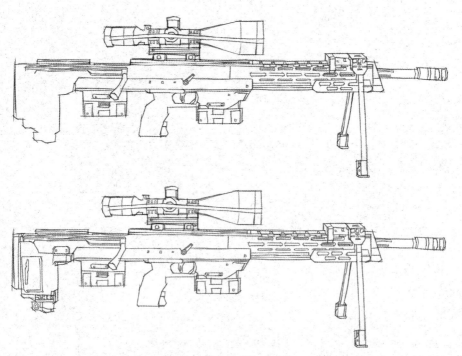

画出后面部分的枪身和后面的弹匣，完成草图的绘制。

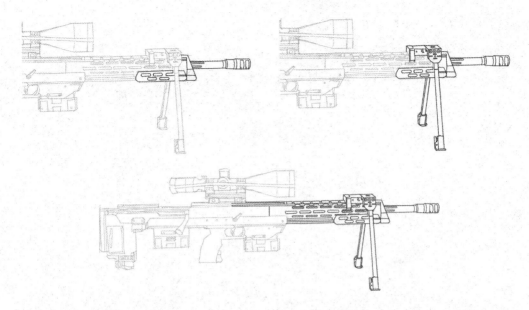

用橡皮擦浅草图的颜色，在草图的基础上从枪管开始绘制线稿，枪身上有圆角矩形镂空图案，绘制时要仔细。

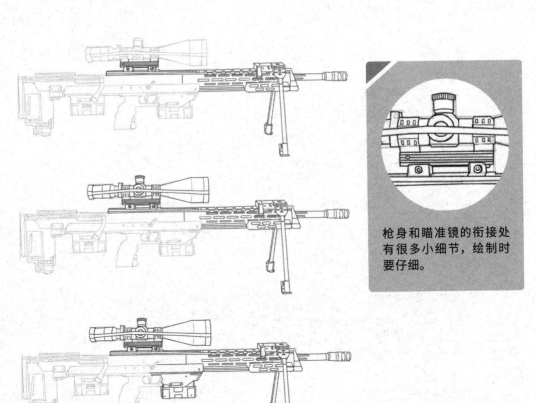

枪身和瞄准镜的衔接处有很多小细节，绘制时要仔细。

画出上方的瞄准镜和前面的弹匣。

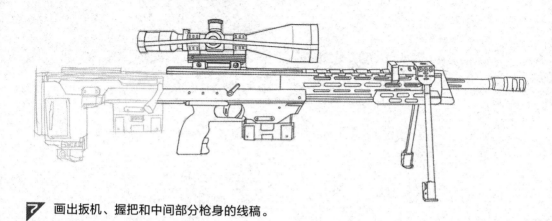

7 画出扳机、握把和中间部分枪身的线稿。

8 画出剩下的枪身和后面的弹匣，用橡皮擦掉多余的辅助线，完成线稿的绘制。

5.6　Ultima Ratio狙击步枪

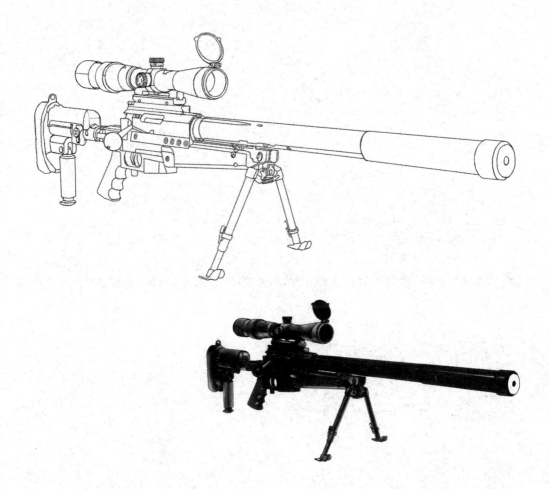

Ultima Ratio狙击步枪特点分析

　　Ultima Ratio 狙击步枪以高安全性和多次重复射击后仍能保持高精度的特性著称。这款狙击步枪采用模块化设计，它的枪管十分便于拆卸。装上消音部件后，它就可以改装成一款微音版狙击步枪，但枪的整体性能会降低并需要使用环卫特种弹药。该枪枪管很长，绘制时会用到较长的直线，可以用尺子来辅助绘制。枪身部分的细节较多，绘制时要有耐心。

Ultima Ratio狙击步枪的绘制

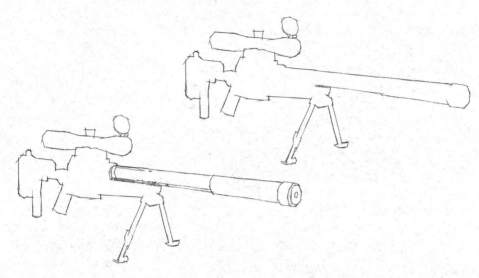

1 用铅笔画出Ultima Ratio狙击步枪的大致外轮廓，接着画出枪管的内部细节。

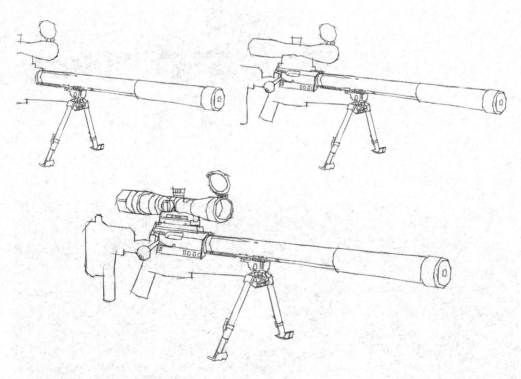

2 画出支架、枪身和顶部瞄准镜的内部细节。

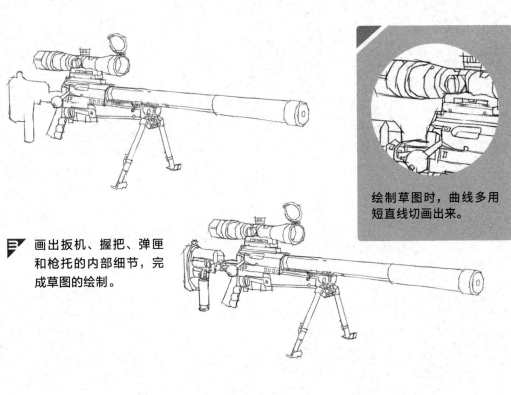

绘制草图时，曲线多用
短直线切画出来。

画出扳机、握把、弹匣
和枪托的内部细节，完
成草图的绘制。

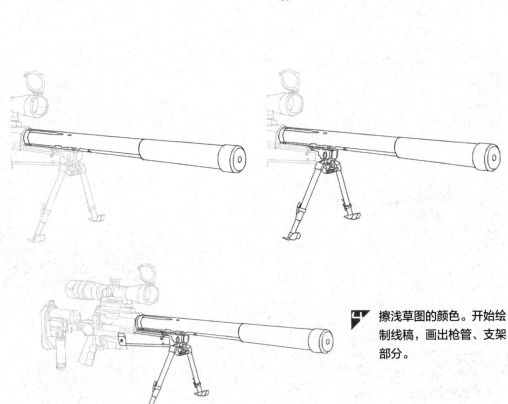

擦浅草图的颜色。开始绘
制线稿，画出枪管、支架
部分。

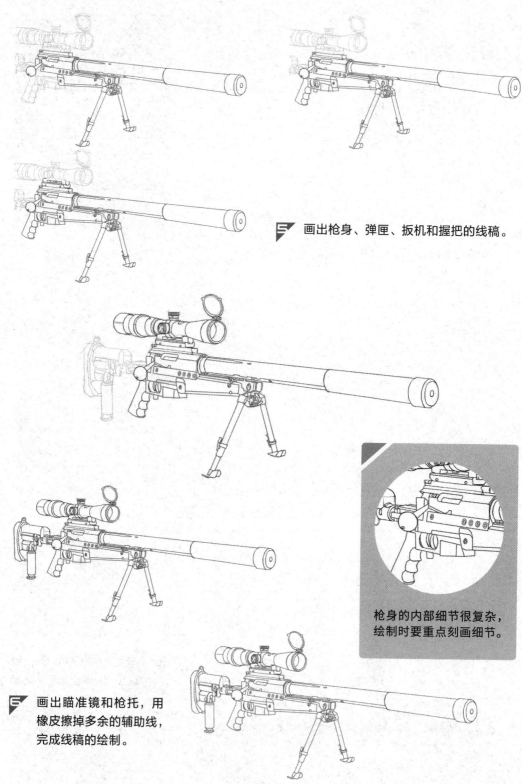

画出枪身、弹匣、扳机和握把的线稿。

枪身的内部细节很复杂，绘制时要重点刻画细节。

画出瞄准镜和枪托，用橡皮擦掉多余的辅助线，完成线稿的绘制。

5.7　XM2010增强型狙击步枪

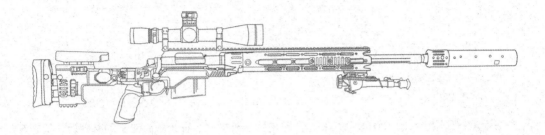

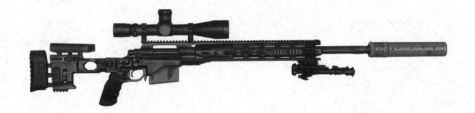

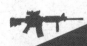

XM2010增强型狙击步枪特点分析

　　XM2010增强型狙击步枪有很强的后坐力、枪口跳动、枪口焰和枪口噪声，而枪管的磨损速度也很快。因此在使用过程中需要更换弹膛、枪管、弹匣，并增加枪口制退器、消声器，也需要新的瞄准镜来配合新口径的弹道特性，另外还要更换新的枪托，特别是要带有皮卡汀尼导轨，以便安装多种附件。所以该枪的细节较多，绘制时要仔细，准确把握各个零部件的结构和位置。

XM2010增强型狙击步枪的绘制

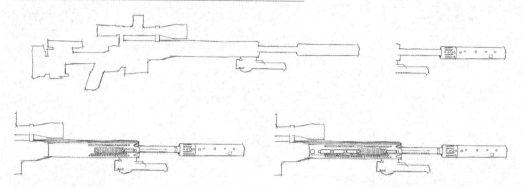

1 用直线切画出XM2010增强型狙击步枪的大致外轮廓，在大致外轮廓的基础上从枪管开始画出内部细节。

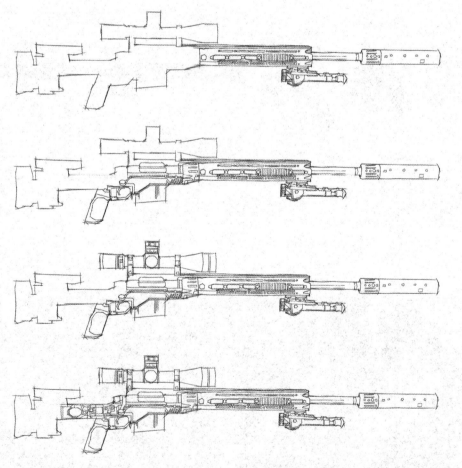

2 依次画出支架、前半部分枪身、弹匣、扳机、握把、瞄准镜和后半部分枪身的草图。

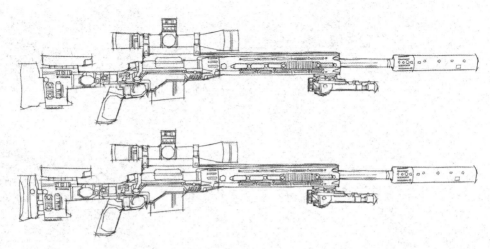

画出枪托部分，完成草图的绘制。

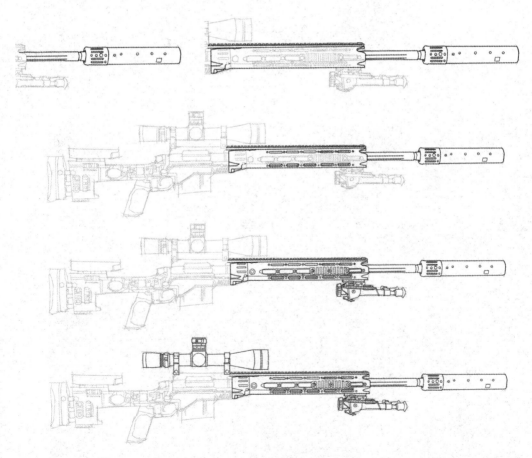

用橡皮擦浅草图的颜色，在草图的基础上从枪管开始画线稿。枪管上有很多细节，在绘制时要有耐心，要准确绘制各个细节的位置；接着画出支架和瞄准镜。

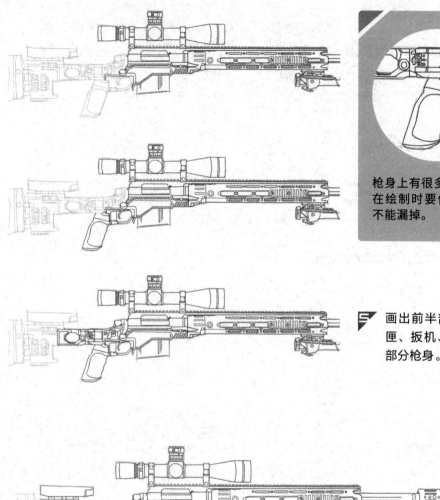

枪身上有很多小零部件，在绘制时要仔细，注意不能漏掉。

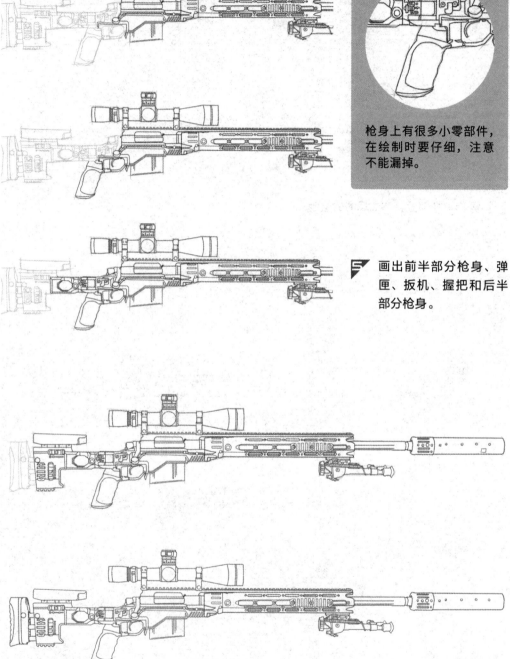

画出前半部分枪身、弹匣、扳机、握把和后半部分枪身。

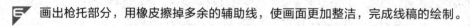

画出枪托部分，用橡皮擦掉多余的辅助线，使画面更加整洁，完成线稿的绘制。